# 신재돈

Shin, Jaedon

HEXAGON

WWW.HEXAGONBOOK.COM

한국현대미술선 054
신재돈

2022년 1월 17일 초판 1쇄 발행

지 은 이   신재돈
발 행 인   조동욱
편 집 인   조기수
기     획   이승미 최진영(행촌문화재단)
번     역   서미정
아카이브   서미정
펴 낸 곳   출판회사 헥사곤 Hexagon Publishing Co.
등     록   제2018-000011호 (등록일: 2010. 7. 13)
주     소   경기도 성남시 분당구 성남대로 51, 270
전     화   070-7743-8000
팩     스   0303-3444-0089
이 메 일   joy@hexagonbook.com
웹사이트   www.hexagonbook.com

ISBN 979-11-89688-75-2   04650
ISBN 978-89-966429-7-8   (세트)

# 신 재 돈

## Shin, Jaedon

054

**HEXAGON**
Korean Contemporary Art Book
한국현대미술선 054

● **WORKS**

9  Pandemic Nights

27  Double Moon 두개의 달

73  Colourful World

159  Drawing

● **TEXT**

170  두 개의 달 아래 예술가 _이승미

174  Double Moon: The Rupture and Unity of Two Realities _David Freney-Mills

176  두개의 달: 두 현실의 파열과 통합 _데이비드 프레니-밀스

178  Knowing and Not Knowing _Peter Westwood

180  앎, 알지 못함 _피터 웨스트우드

182  Freedom From The Self-Censorship _Shin, Jaedon

184  자기 검열로부터의 자유 _신재돈

작가노트 _신재돈
16 / 22 / 50 / 52 / 53 / 58 / 59 / 66

186  프로필 Profile

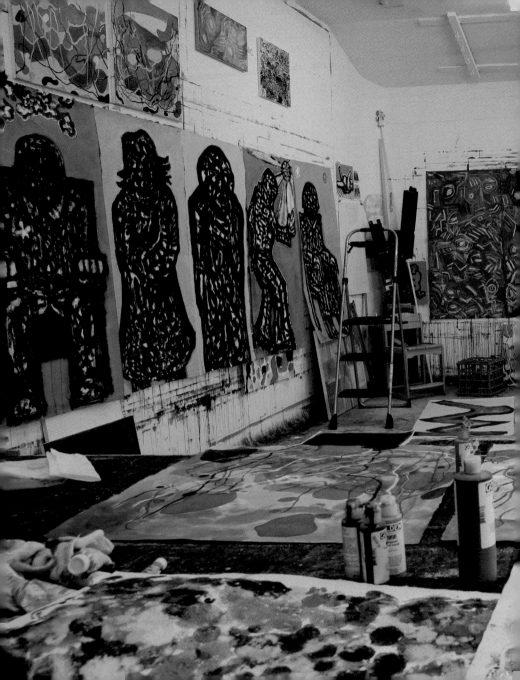

Pandemic Nights

Studio, Melbourne 2020

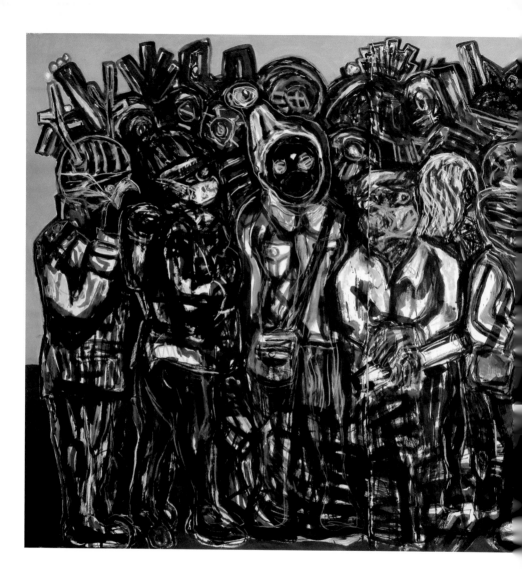

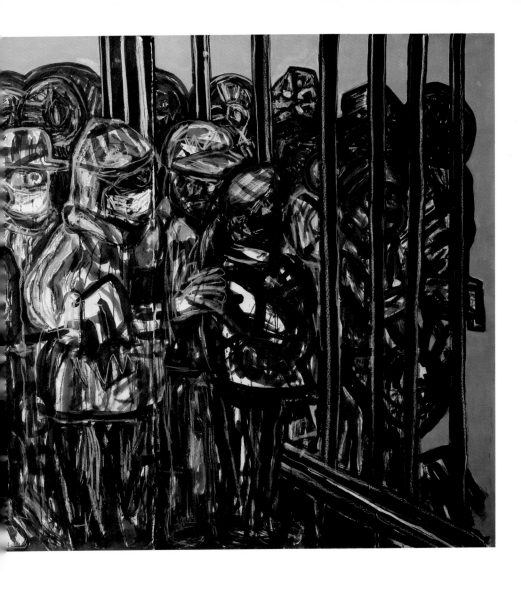

Queue 대기 행렬  oil & acrylic pastel on hanji  200×420cm  2021

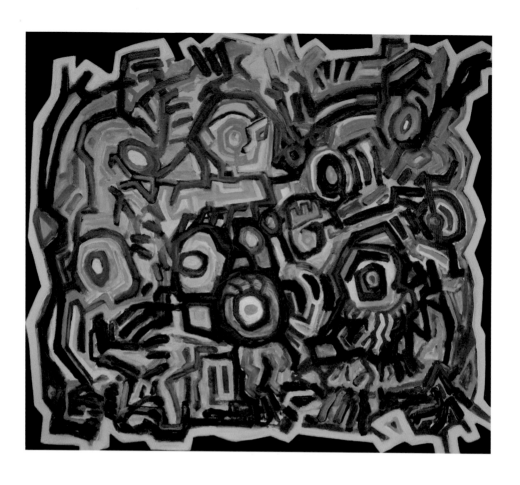

The Temple  oil on linen  124×143cm  2020

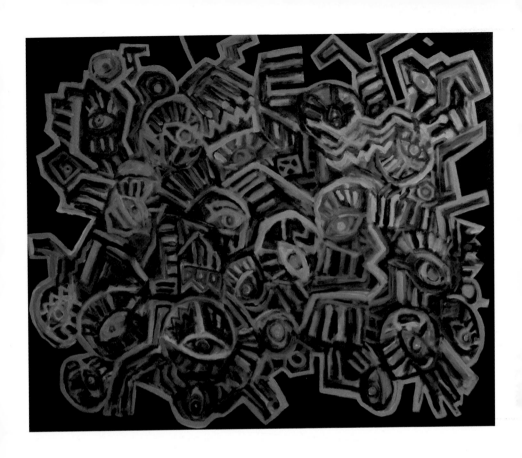

Chasers  oil & acrylic on linen  126.5×154cm  2021

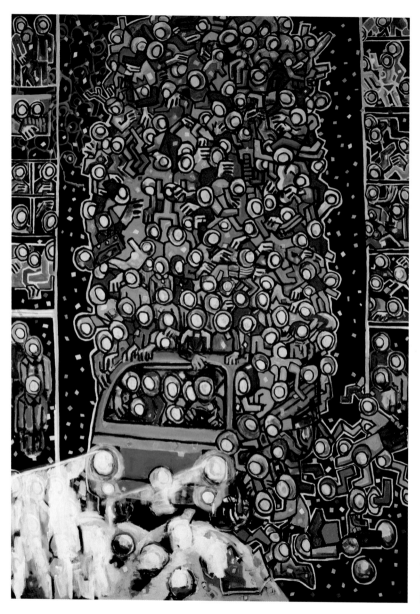

Truck
acrylic on linen
198×137cm
2020

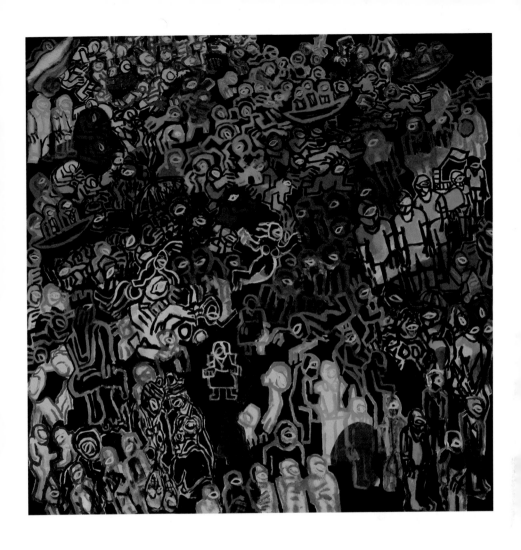

Mountain Ghosts  acrylic on linen  142.5×142.5cm  2021

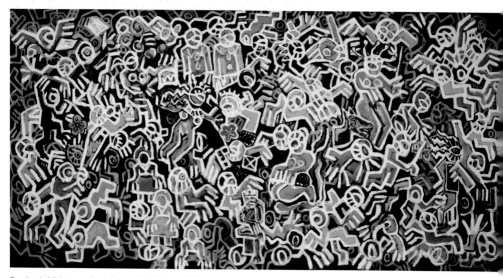

Pandemic Nights  acrylic on linen  101×200cm  2021

During the lockdown last year, every night I watched numerous operas through online free streaming service. Mostly they were melodramas about love, desire, betrayal, revenge, death and so forth. Interestingly, not only did watching the opera helped me escape the intense sense of isolation, but also it led to a deep contemplation of 'the self-myself' and 'the other', and the relationship between them.

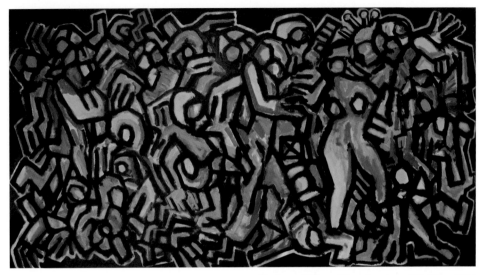

The Agony Of Eros  oil & acrylic on linen  108×200cm  2021

In the daytime, I made numerous works which were ultimately about the search for Eros.  I imagined a perfect erotic, noble and flawless love.  The object of love is the eternal 'other' that I can never obtain.

'A Mystery Never To Be Accessed'(P32) is one of my paintings inspired by stories and music of the operas.  Lovers float in the air like twinkling stars in night sky.  They are full of desire but know they can never own their counterpart.  The music that resonates in the night sky is sweet and mysterious. (Shin, Jaedon, 2021)

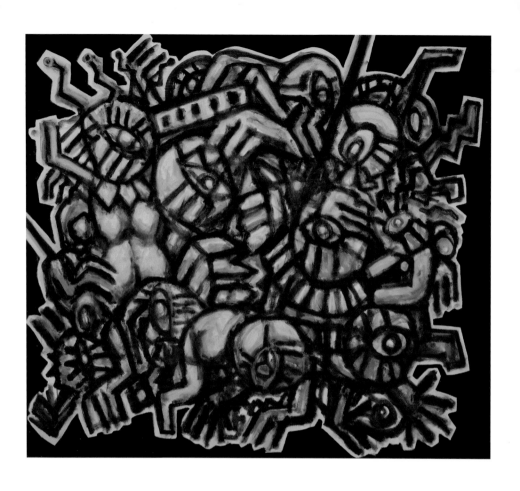

Lovers 2  oil & acrylic on cotton  122×137.3cm  2021

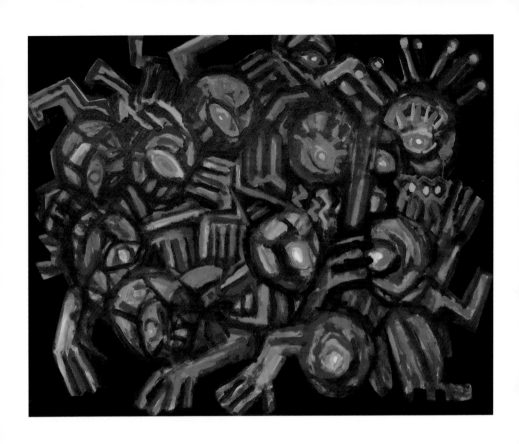

Lovers  oil & acrylic on linen  114.5×144.3cm  2021

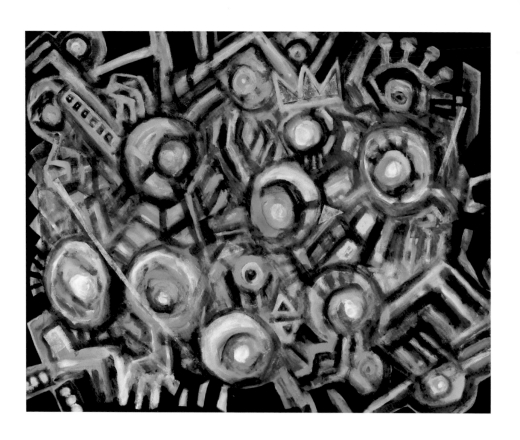

Cavaliers  acrylic on linen  122×152.5cm  2021

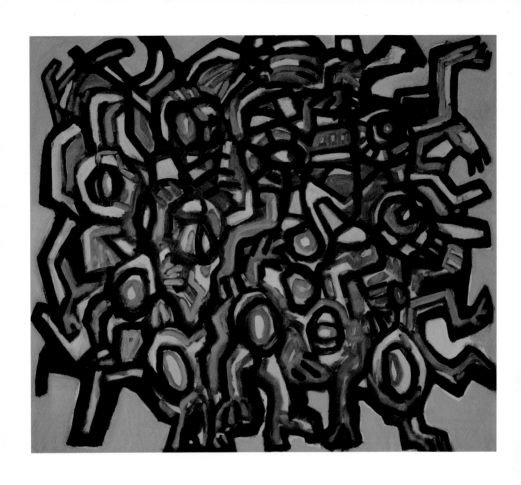

The Temple 2  oil on linen  123.5×143cm  2020

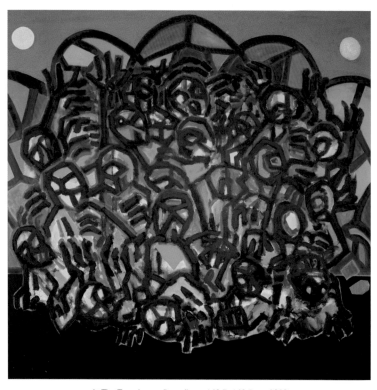

At The Temple  acrylic on linen  142.5×142.5cm  2020

The painting, 'At The Temple' is a sort of pandemic fable. It's likely that this imagery came to my mind in the unprecedented and surreal experience of Covid19. It is ironic that I conjured such figures to represent a collective society despite the prolonged isolation in harsh lockdown.

The cult-like society divides the world into dichotomies of good and evil. People gather and pray at temples in deep mountains. The attendance is so high that the temple is cramped. For them, those

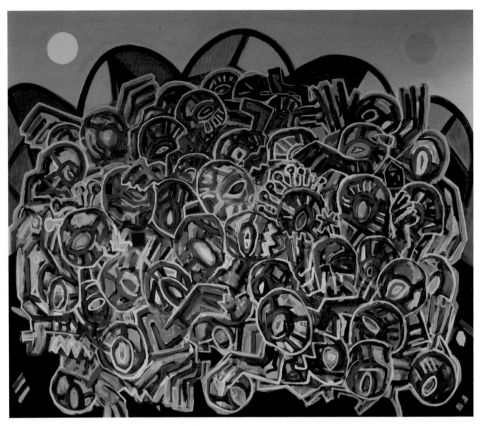

In The Mountains  acrylic on linen  170×200cm  2021

outside the temple are evil and they are the only good. The night is already getting deeper. There are two moons floating like ghosts above the mountain, shining faintly. Enemies are all gone and only they exist in the world. Now they are fighting each other. But there's no distance between them, so everyone looks like a lump.  (Shin, Jaedon, 2021)

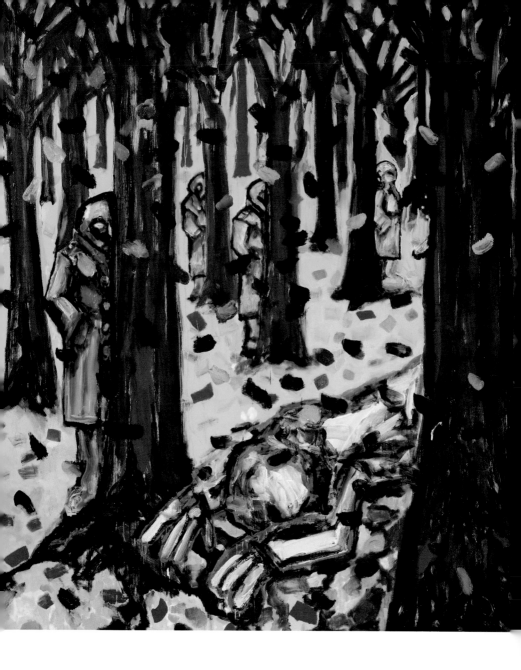

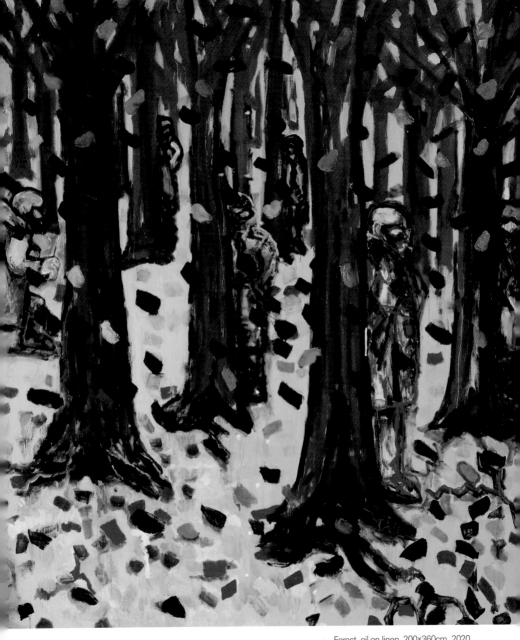

Forest  oil on linen  200×360cm  2020

Double Moon
두개의 달

Studio, Seoul 2015

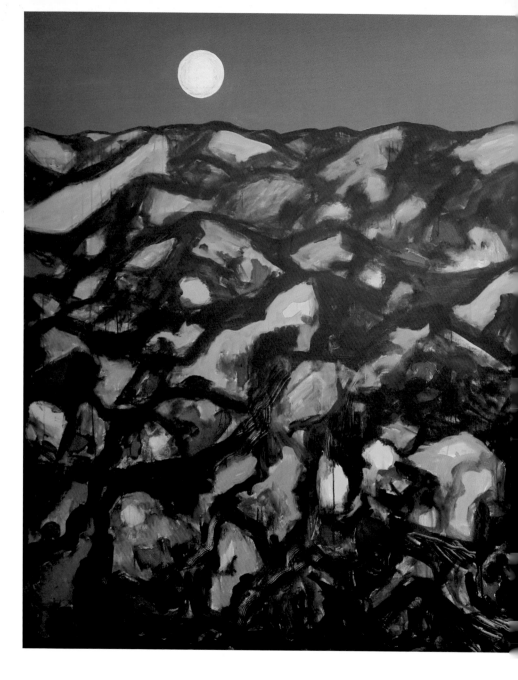

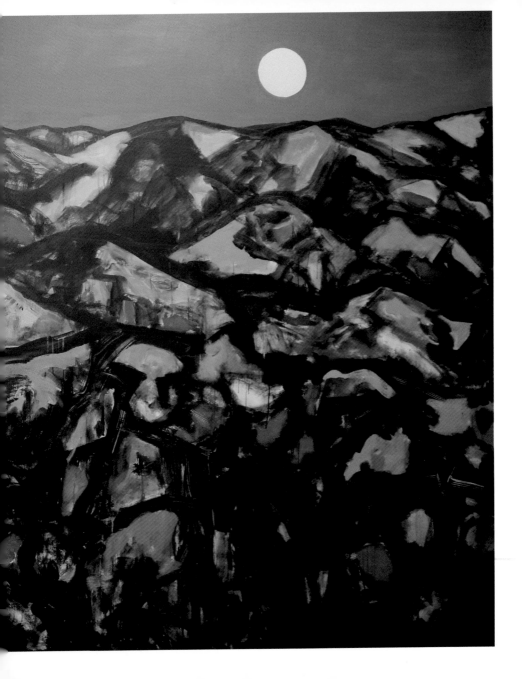

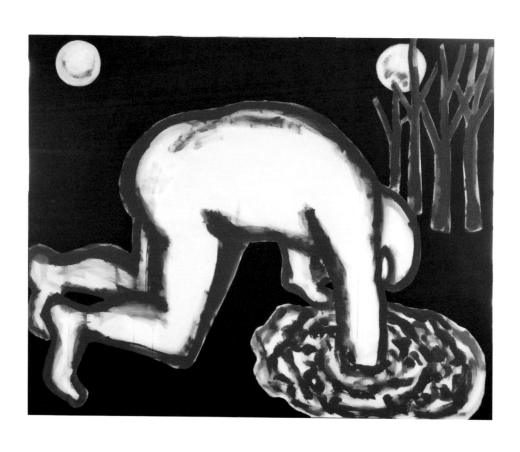

Self-Portrait As A Sleepwalker 2 자화상-달밤몽유 2  acrylic on linen  130.3×162.2cm  2017
Double Moon 두개의 달  acrylic on linen  180×300cm  2017 (p.28,29)

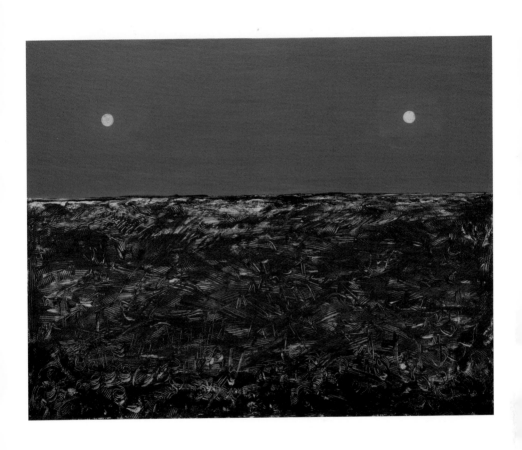

Double Moon 두개의 달 acrylic on linen 72.5×90.8cm 2019

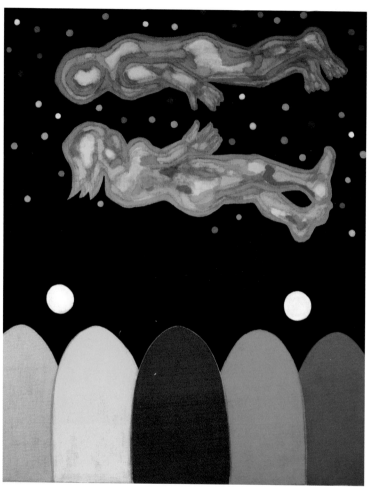

A Mystery Never To Be Accessed  acrylic on linen  190×150cm  2021

The Other 타자  acrylic on linen  250×200cm  2020

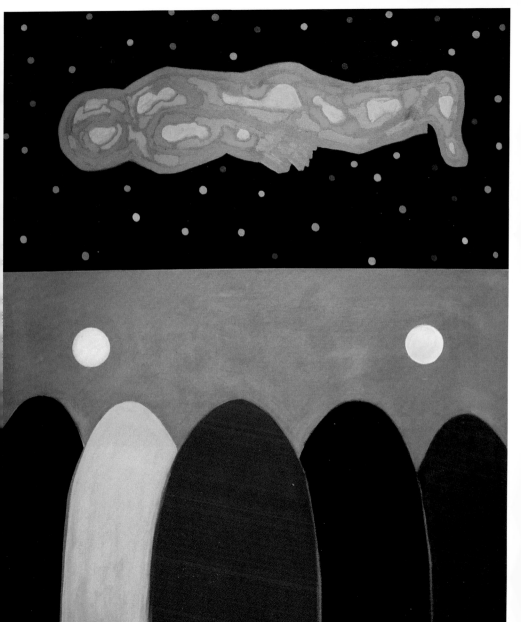

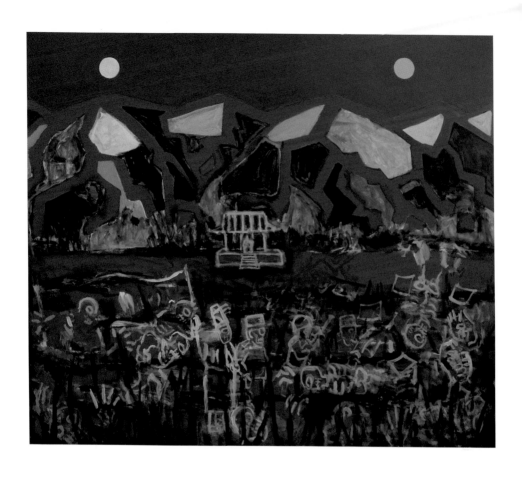

History Landscape  acrylic on linen  130×150cm  2017

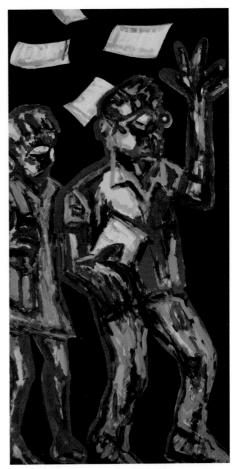

Generals 장군들  acrylic on linen  142.5×67cm  2017
Propaganda Man  acrylic on linen  142×71cm  2017

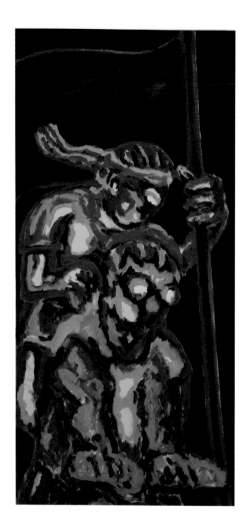
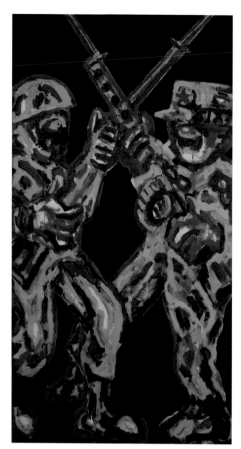

Not Warrior Anymore 더 이상 전사가 아니다  acrylic on linen  144×68cm  2017
Two Soldiers 두 병사  acrylic on linen  142.5×74cm  2017

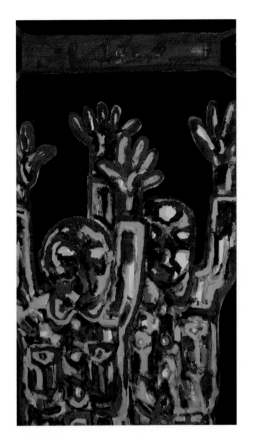
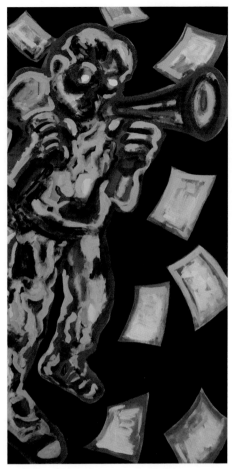

Defectors 귀순자들  acrylic on linen  144.5×80cm  2017
Shouter 소리치는 사람  acrylic on linen  145.5×72.7cm  2017

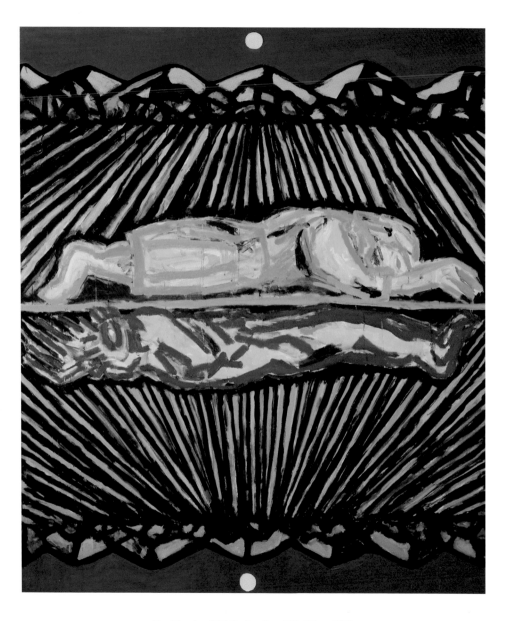

The Other Land 다른 땅 oil on linen 200×170cm 2019

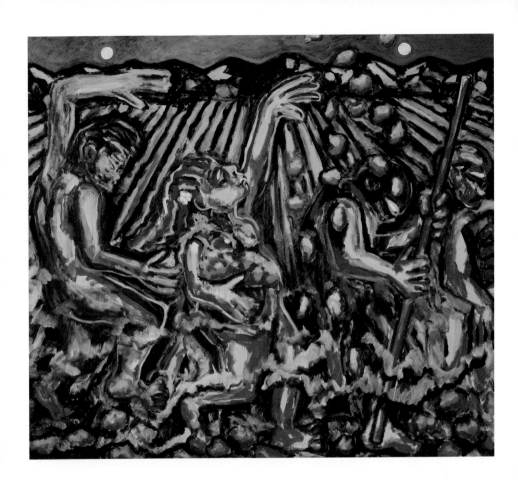

The Petals 꽃잎  oil on linen  150×170cm  2019

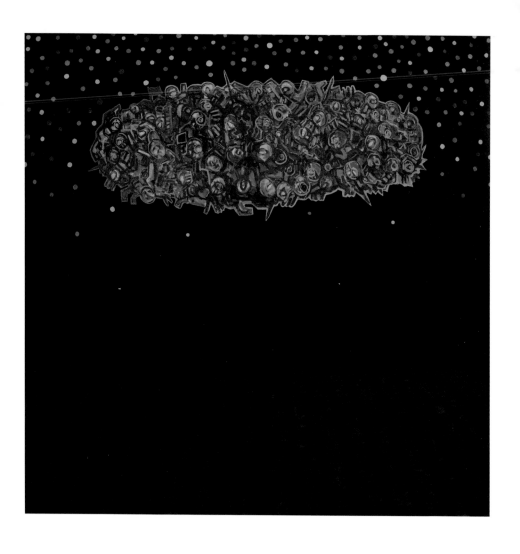

Night Landing  acrylic on cotton  168×168cm  2021

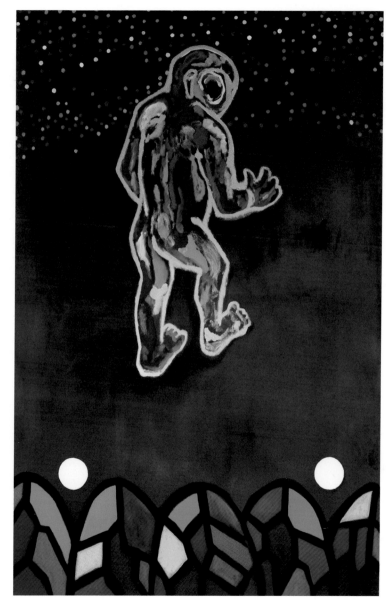

Listen
acrylic on cotton
168×117.5cm
2021

Sound 2  acrylic on cotton  76.5×76.5cm  2021

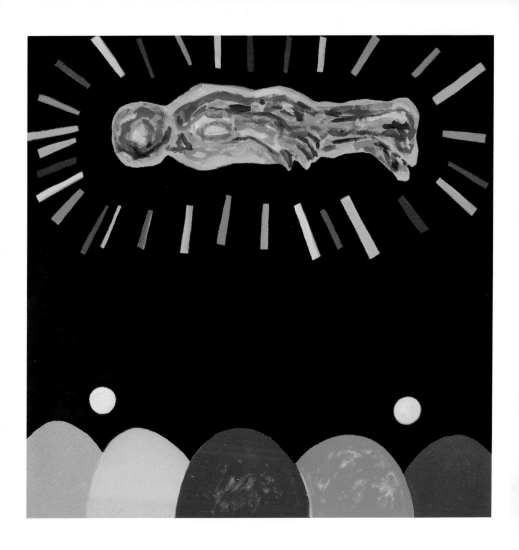

Übermensch  acrylic on cotton  76.5×76.5cm  2021

Sound 1  acrylic on cotton  80×71.5cm  2021

Musical Landscape—Homage to R.Owen
음악 풍경, R.오웬 오마쥬
acrylic on linen
142.7×74cm
2021

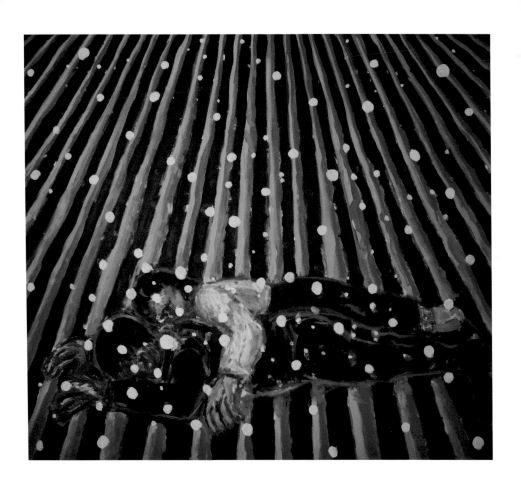

Snow 눈 oil & acrylic on linen 150×170cm 2016

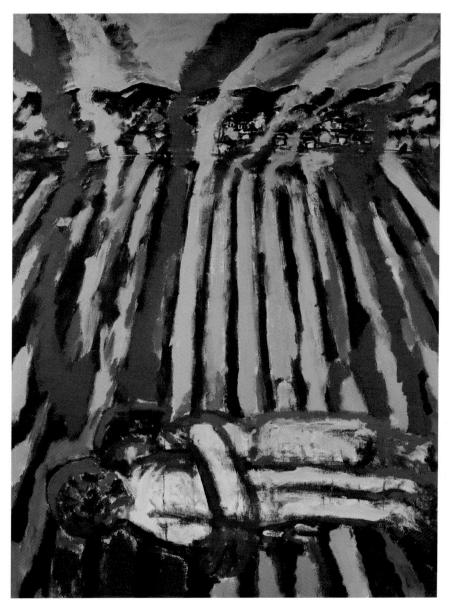

Land 땅  acrylic on linen  170×124cm  2018

Paper Flower 종이꽃  oil on linen  123.7×142.7cm  2020

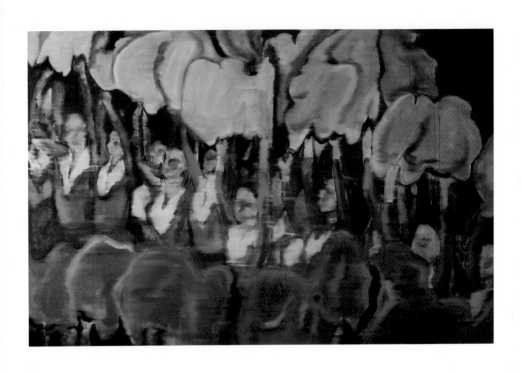

Applause 환호 oil on linen 150×228cm 2013

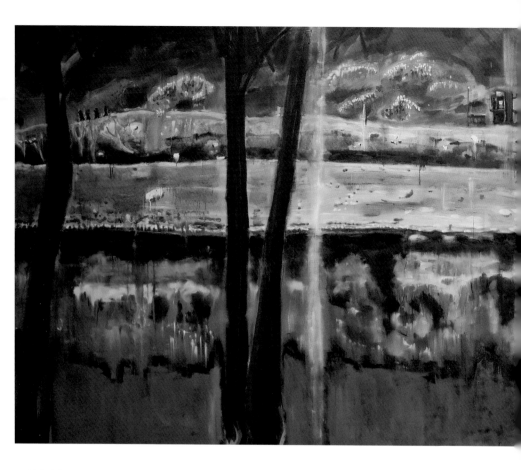

**삼팔선의 봄**

내 그림 속의 한반도는 현실에 존재하기 어려운 일종의 '상상의 풍경 (Imagined Landscape)'
이다. 단 한번도 북한이나 비무장지대를 방문하지 않은 작가가 북한의 인물들을 그리는 것은,
미묘한 심리적 충동으로부터 출발한 내적 투쟁의 산물일 것이다.
아시아 이민자로 호주에 살고 있는 나에게 한반도는 역사의 과정을 힘겹게 걸어가는 남북 주민
들로 나타나는데, 특히 집단주의적인 거의 극장국가처럼 보이는 북한에 더 주목하게 된다.
이런 저런 이유로 지구 반대편에서 바라본 한반도는 사실적이 아닌 심리적 풍경이기에 초현실
적으로 보인다. 그렇게 보이기를 기대하고 있다. (신재돈, 2021)

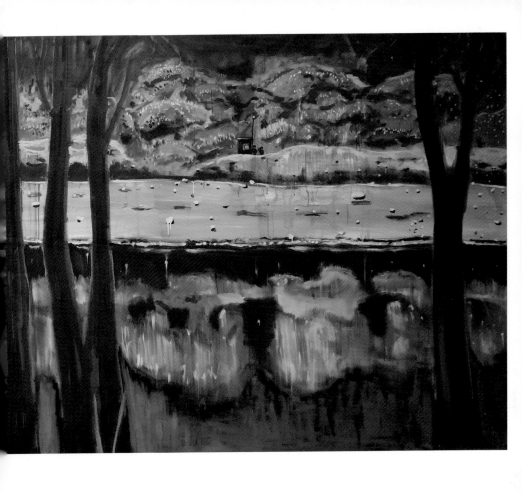

Spring Of The 38th Parallel 삼팔선의 봄
oil on cotton  152×396cm  2014

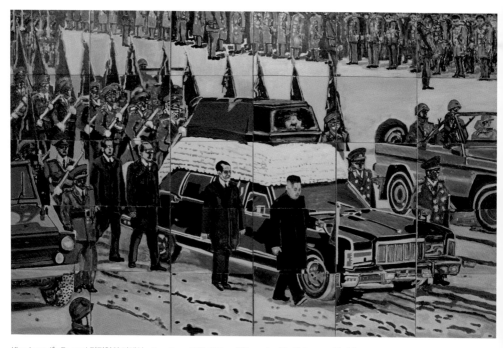

Kim Jong-Il's Funeral 김정일의 장례식  oil on linen  160×247cm(30 panels, 32×41.2cm each)  2014

예술가로서의 그리는 작업은 충분히 즐기고 놀 만한 것이다. 글쓰기로서의 언어보다, 말하기로서의 논쟁보다, 그리는 것은 내게 철학적, 역사적, 정치적, 사회적 상상력을 훨씬 더 증폭시킨다. (2014, '사람그리기' 작가노트 중)

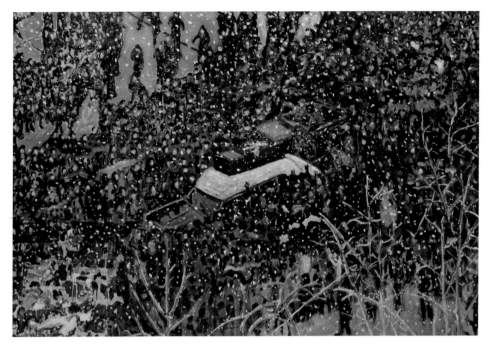

Crowd 군중  oil on linen  130.3×193.9cm  2014

그러나 예술가들은 애매모호하고 모순되는 질문도 일단 던지고 볼 수 있다. 예술가들의 앞뒤가 안 맞고 뒤죽박죽인 작업을 보고 아무도 뭐라하지 않는다. 예술가들에게 사람들은 애당초 논리적, 실증적이길 바라지도 않는다. 사람들이 그들에게 바라는 것은 위대한 상상력이며, 현실을 뛰어넘는 미래의 이미지들이다. (2014, '사람 그리기' 작가노트 중)

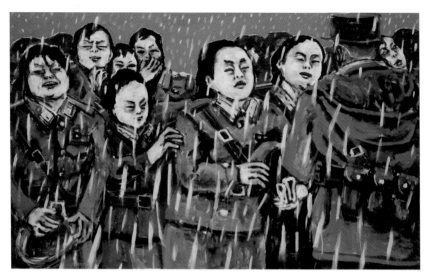

Crying Women Soldiers 우는 여군들  oil on linen  89.4×145.5cm  2014

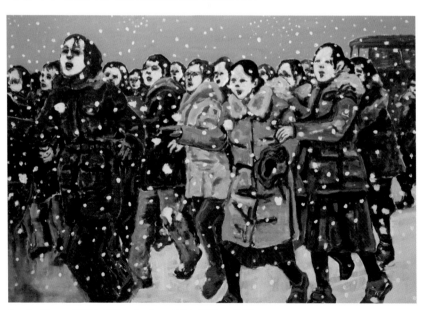

Running Women 뛰어가는 여자들  oil on linen  112.1×162.2cm  2014

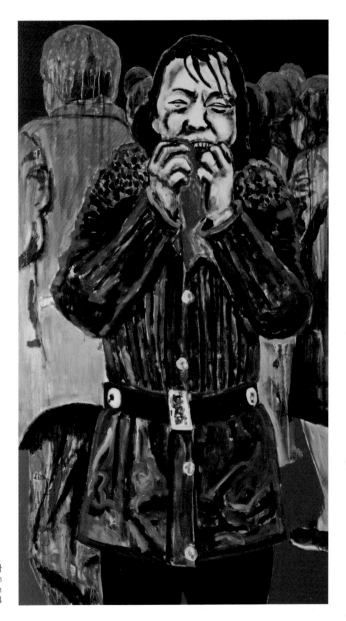

Crying Woman 우는 여자
acrylic on linen
200×110cm
2014

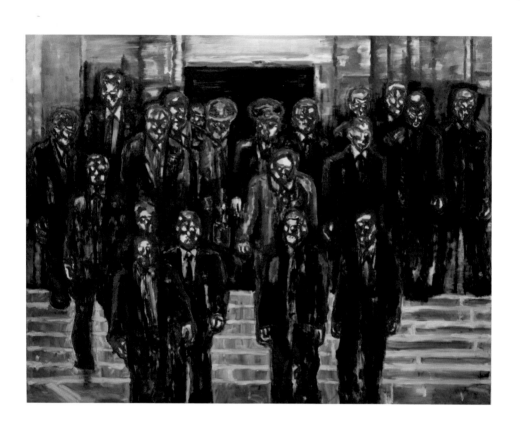

Man And His Men 부하들  oil on linen  200×260cm  2019

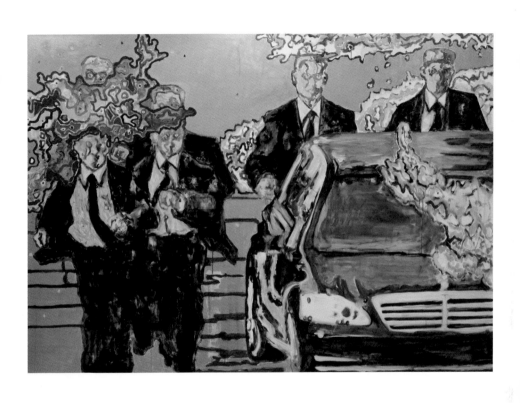

Bodyguards 경호원들  oil on linen  200×283cm  2019

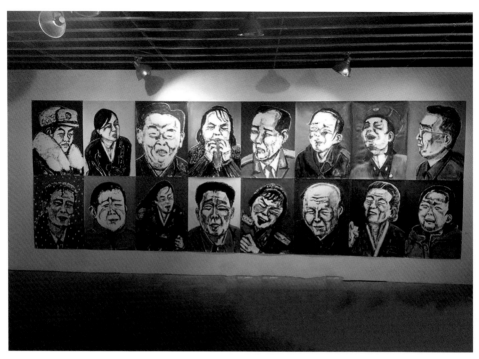

Installation View  Gallery Sobab  2014
Crying People 우는 사람들  acrylic on paper  218×630cm(16 pieces, 109×78.75cm each)  2014

우리 나라는 이분법적 (dichotomic) 논리의 덫에 오랫동안 갇혀 있는 상태이다. 이는 벌써 70여년 전 이 땅에 삼팔선이라는 인위적 선이 그어진 이후 이 편과 저 편, 선과 악, 좌와 우, 어느 한 편에 분명히 서 있어야만 생명과 안전을 보장 받을 수 있었던 현대 한국인들이 겪고 있는 슬픈 역사의 흔적들이다.  (2014, '사람 그리기' 작가노트 중)

Dead Guerrilla 죽은 게릴라 acrylic on linen 94×134.5cm 2015

지금까지도 우리는 흑과 백의 두 색깔 속에서 살아가고 있다. 예술가들은 이 덫에 걸리지 않고 작업할 수 있다. 그래서 '사람 그리기'는 내게 대단히 매력적인 작업이며, 장기적인 역사의 관점에서 보면 위력적 이리라고 믿는 것이다. (2014, '사람 그리기' 작가노트 중)

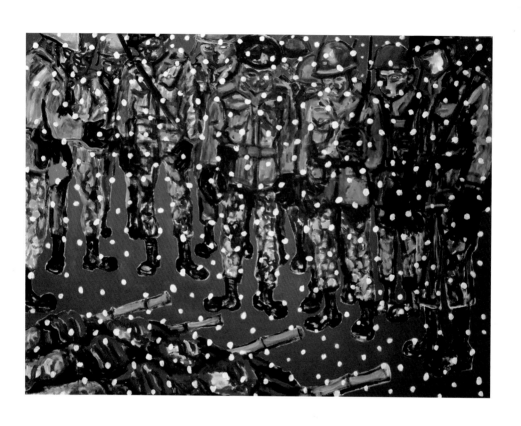

Counting 숫자 세기 acrylic on linen 120.5×160cm 2015

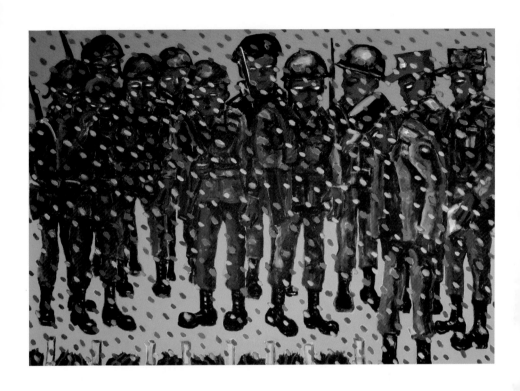

Looking Down 내려다 보기  acrylic on linen  120.5×170cm  2015

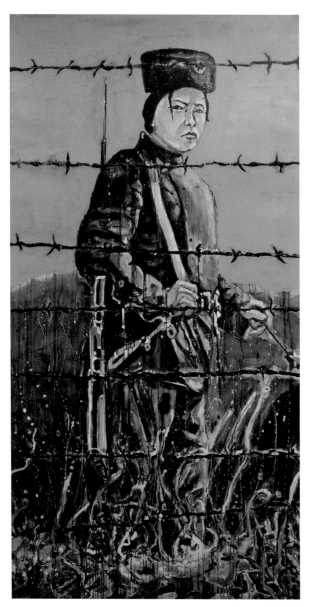

Border Protector 국경 수비대  oil on linen  200×101cm  2012

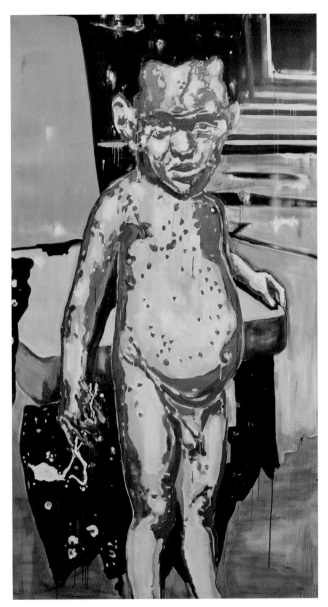

Yura 유라  oil on linen  200×108cm  2012

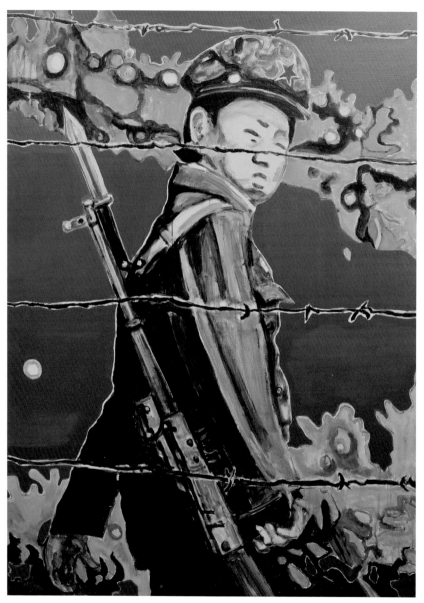

Border 국경
acrylic on linen
150×108cm
2013

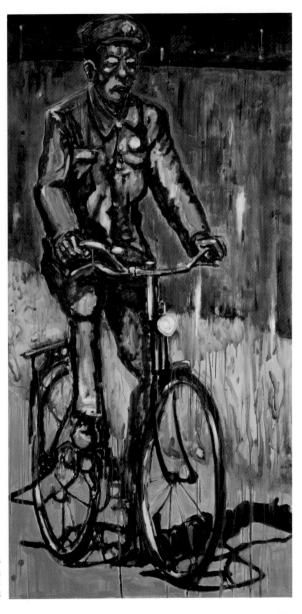

Man Riding A Bike 자전거 타는 남자
oil on linen
200×100cm
2013

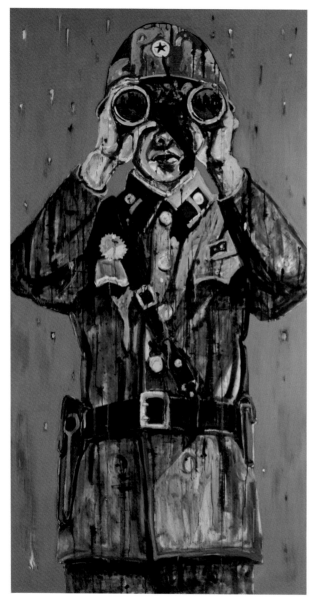

## 백령도 신부 부영발

2014년 인천 아트플랫폼이 주최한 제4회 평화미술 프로젝트를 위해 나는 두 점의 '부영발 신부'(P67)를 그렸다. 전년도 이 기획에 처음 초대되었을 때, 나는 백령도라는 지정학적 풍경에 압도되어 그 곳 두무진에서 상상한 북한의 인물들을 그렸었다. 이번에는 이 섬의 거주민들과 관련된 작업을 하고 싶었고, 일상 속에 배어 있을 수도 있는 정치적 작위를 파악하려 했다. 쉽지 않았다.

나는 대안으로 아직도 섬 주민들의 기억에 남아 있는 미국 신부 (George F Muffet, 1922-1985, 한국명 부영발)를 제재로 택했다. 그가 겪은 전후 한반도의 역사, 그의 평탄치 않은 삶을 '백령도'라는 섬, 북한 땅인 장산곶과 거의 닿아 있는 그 섬의 이름으로 호명하여 주위를 환기시키고자 한 것이다.

(신재돈, 2021)

Watching 감시
oil on polyester
220×115cm
2013

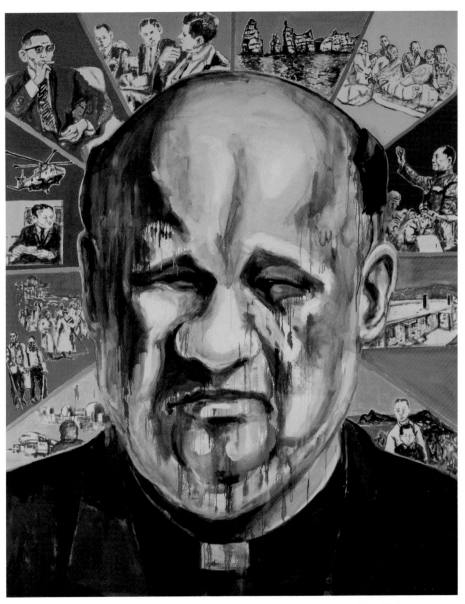

Boo Young-Bal, Priest Of Baengnyeongdo 백령도 신부 부영발  oil on linen  227×182cm  2014

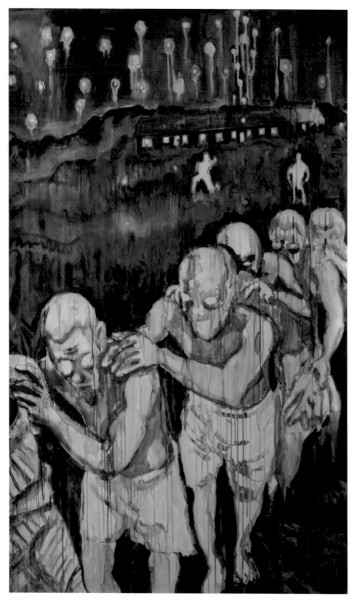

Pageant 행렬  oil on polyester  200×118.5cm  2012

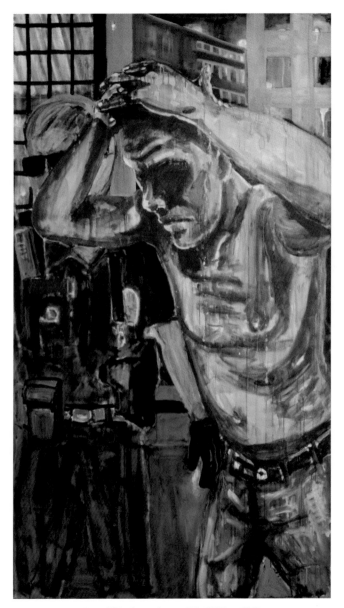

Arrest 체포  oil on polyester  200×118.5cm  2012

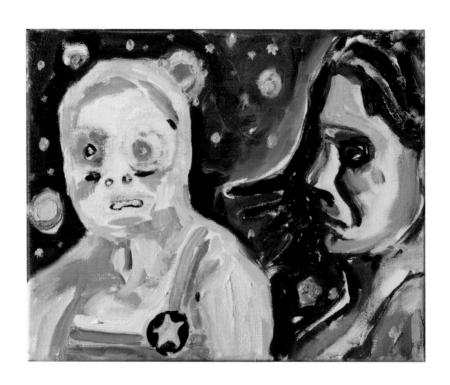

Conspiracy Theory(Blockheads Whisper) 음모론(바보들의 속삭임)  oil on linen  22×27.3cm  2012

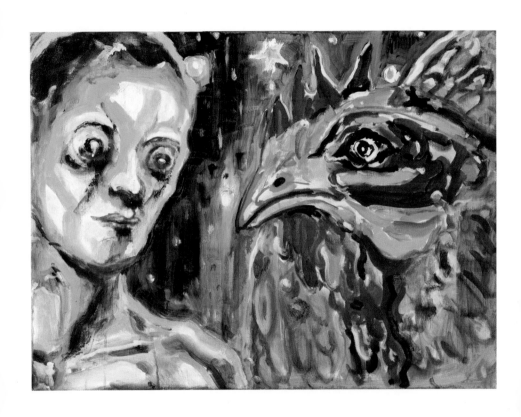

Conspiracy Theory(Words From Rooster) 음모론(닭이 들려준 말)  oil on linen  45.5×60.6cm  2012

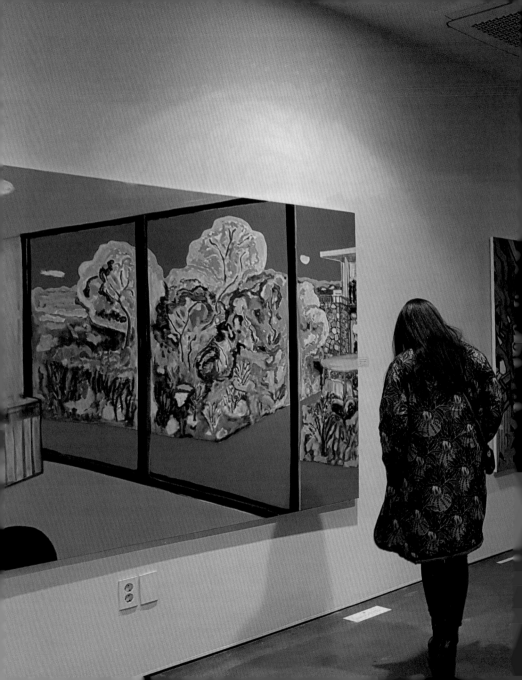

Colourful World

Ryumijae Gallery, South Korea 2018

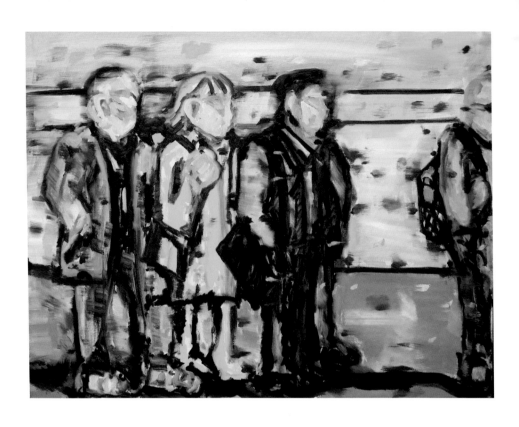

I Don't Know What Spring Is 알 수 없네, 봄을  oil on linen  91×116.5cm  2019

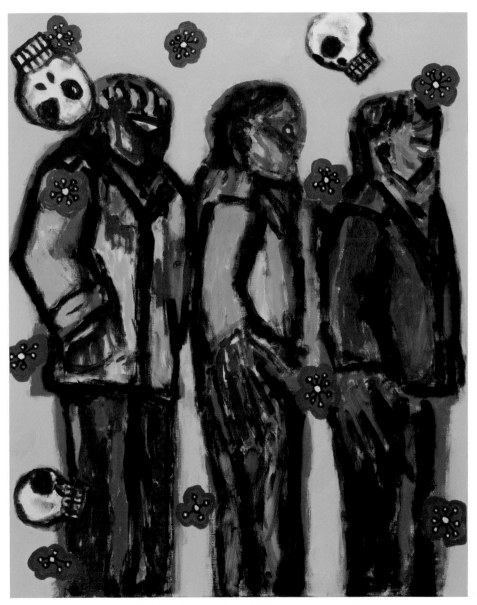

Spring Has Come, But It Doesn't Feel Like Spring 춘래불사춘  acrylic on linen  100×80cm  2019

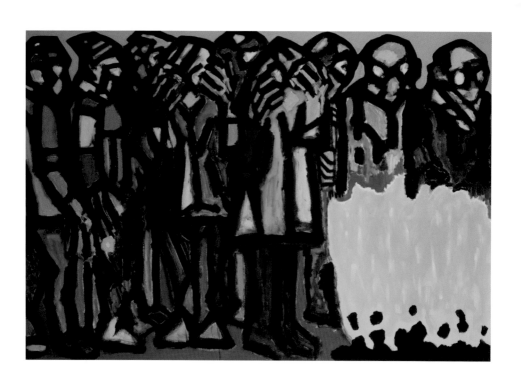

Street Song  oil on linen  137×198cm  2020

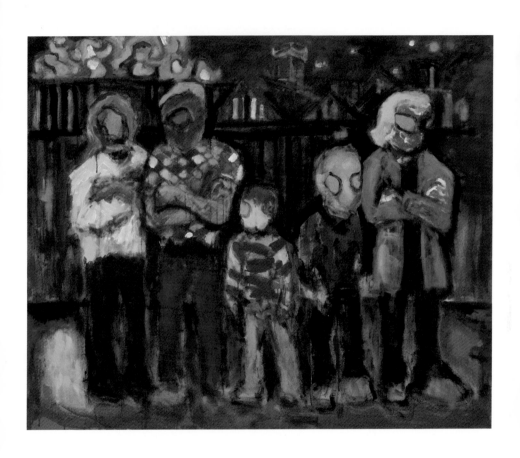

Night Auction 밤 경매  acrylic on linen  126.5×154cm  2016

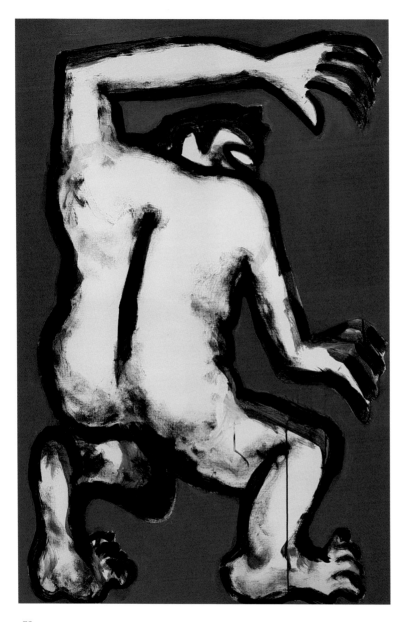

Cautiously 살금살금
acrylic on linen
130×97cm
2017

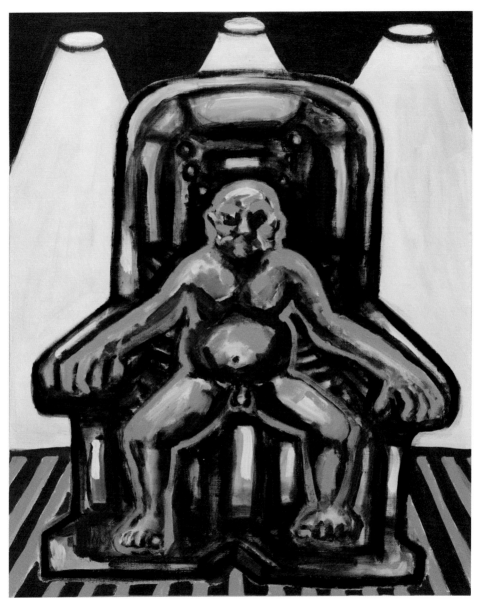

Luxurious Massage Chair  acrylic on linen  65×53cm  2019

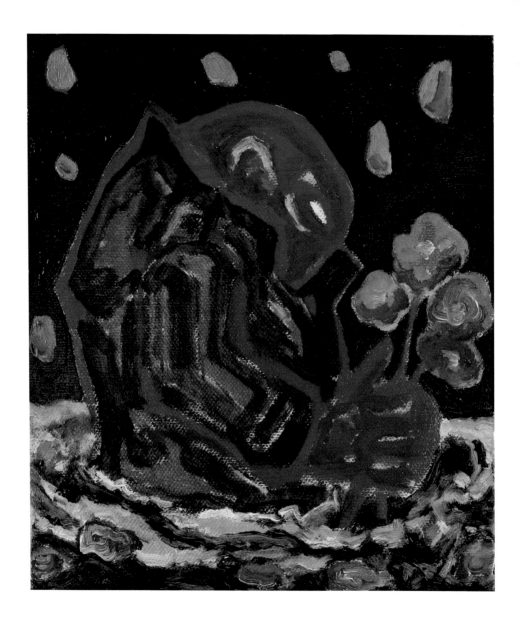

Flower Stream 2 꽃 개울 2  oil on linen  22×19cm  2019

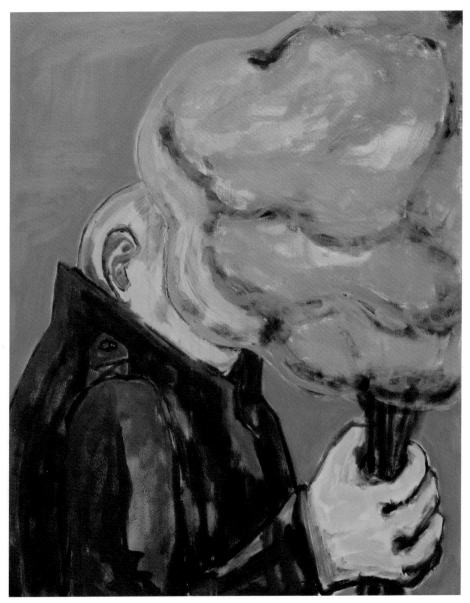

Sweet Flower 달콤한 꽃  oil on linen  90.8×72.5cm  2019

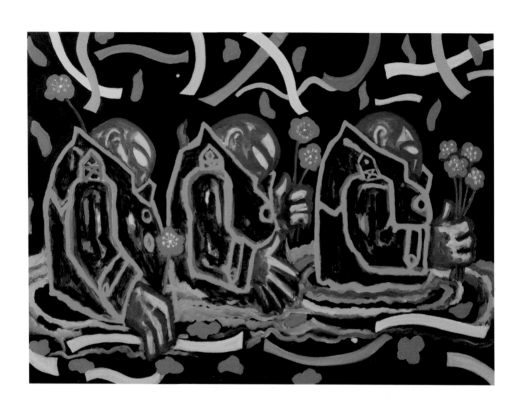

Flower Stream 꽃 개울 oil on linen 110×150cm 2019

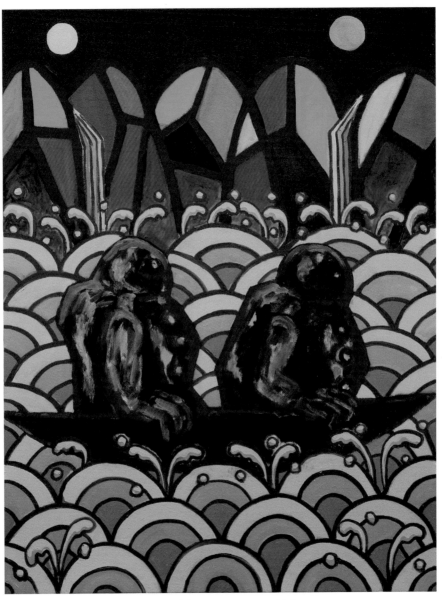

Voyage 여정  oil on linen  98×74cm  2018

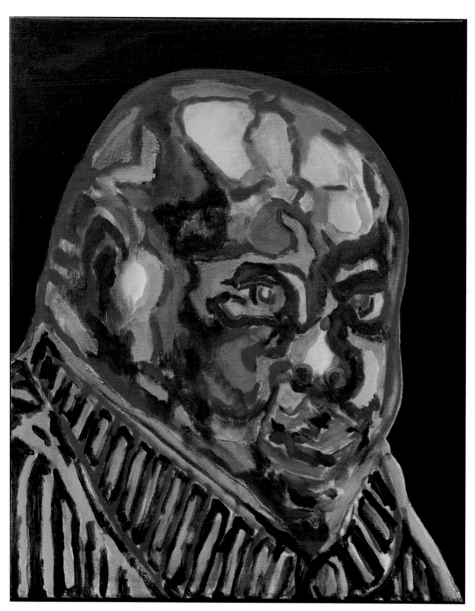

Napoleon  oil on linen  73×59cm  2018

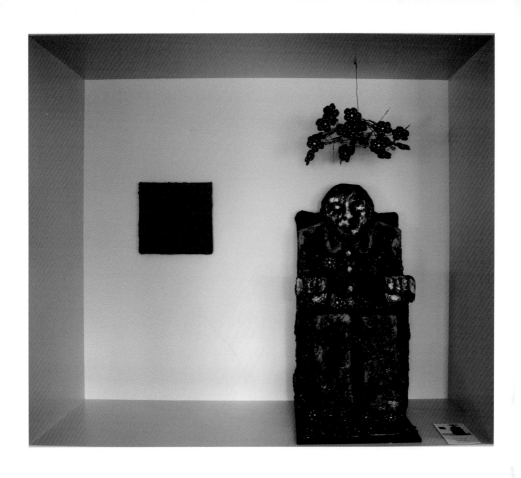

Big Chair
sculptural installation composed of
'sitting man'(acrylic on plaster  90×45×45cm)
'an azalea pendant'(acrylic on plastics  45×25×30cm)
'a red mark'(acrylic on plaster  30×35×2.5cm)
2016

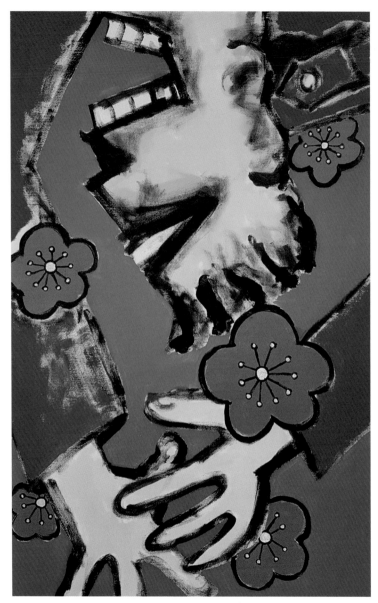

Fallen Flower 1 낙화 1  acrylic on linen  82×52cm  2016

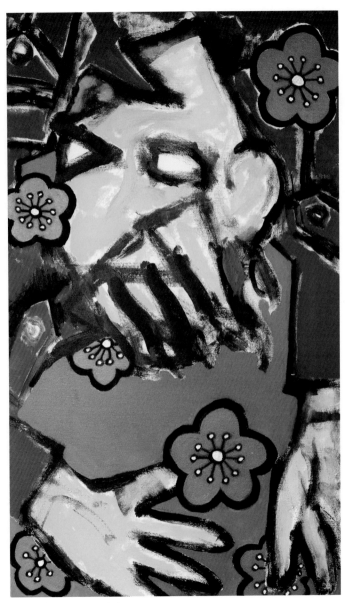

Fallen Flower 2 낙화 2  acrylic on linen  91×52cm  2016

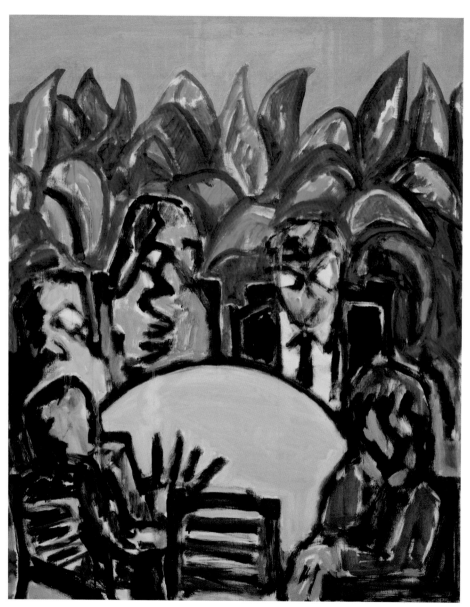

Round Table 원탁  oil on linen  91×72.5cm  2019

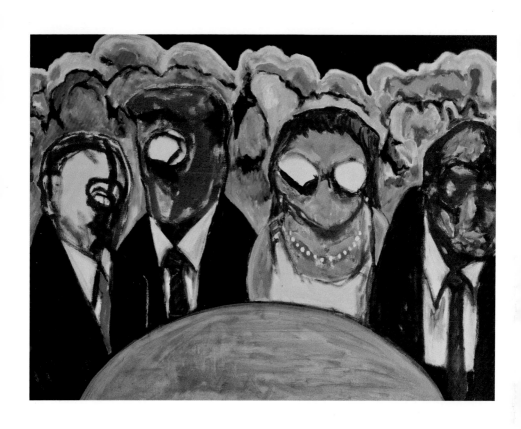

Garden Party  oil on linen  65×86cm  2018

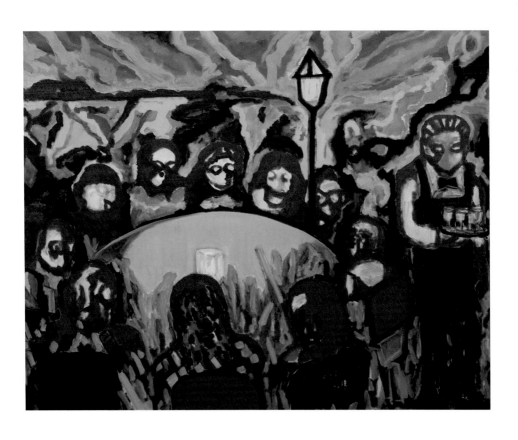

The Sound Of Silence Dinner 사막의 식사  oil on linen  150×190cm  2018

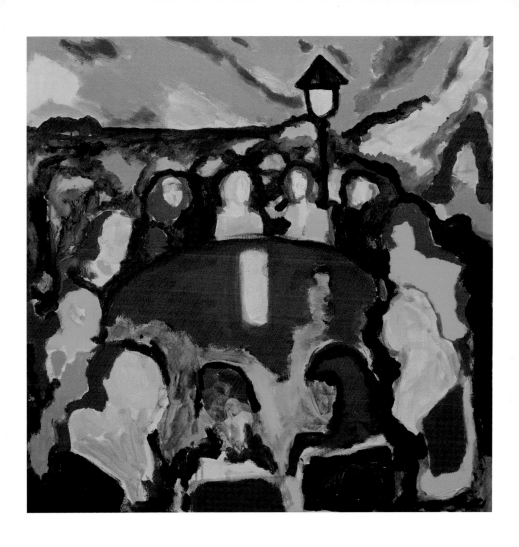

Dinner At Outback 오지에서의 저녁식사  acrylic on linen  88×88cm  2018

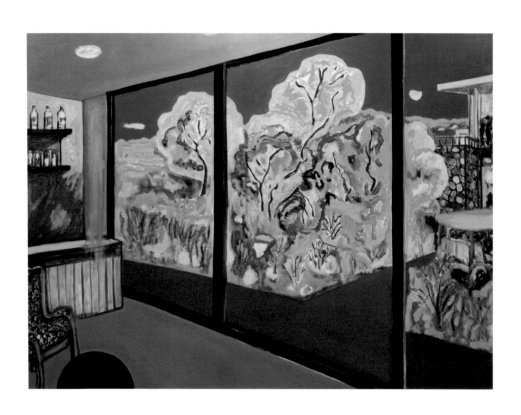

Moonah Day Spa Window  oil on linen  150×200cm  2018

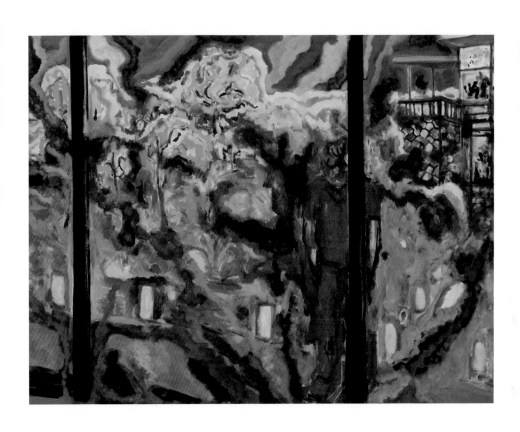

Self-Portrait, Window 1 자화상, 창문 1  oil on linen  102×132cm  2018

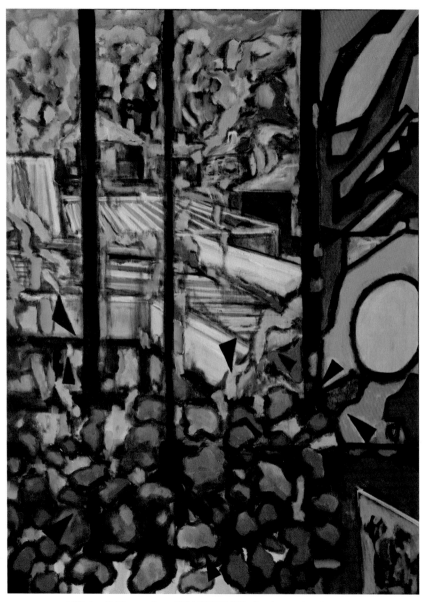

A Window To Mayston Street 메이슨가를 향한 창문  oil on linen  150×110cm  2018

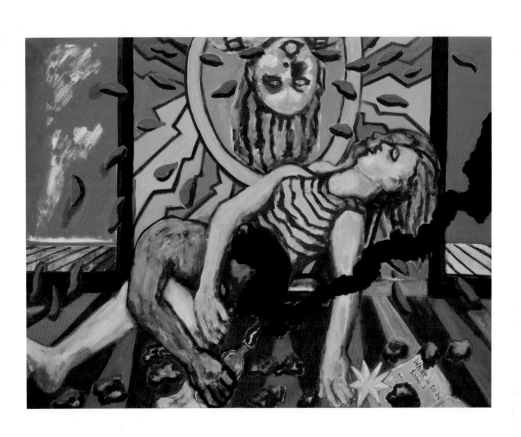

The Mirror 거울  oil on linen  114.5×144.5cm  2018

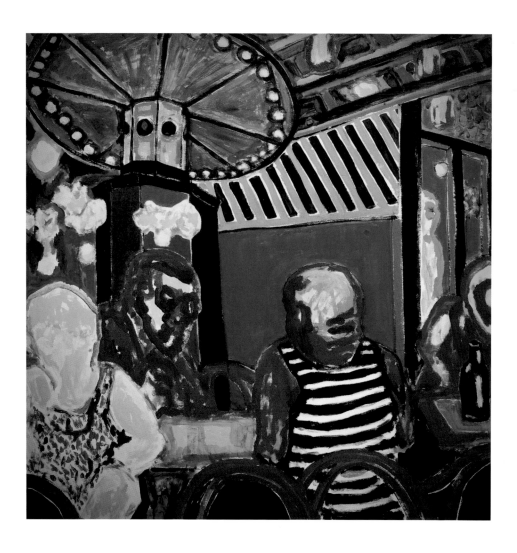

Virtual Prison 가상의 감옥  acrylic on plywood  120×120cm  2020

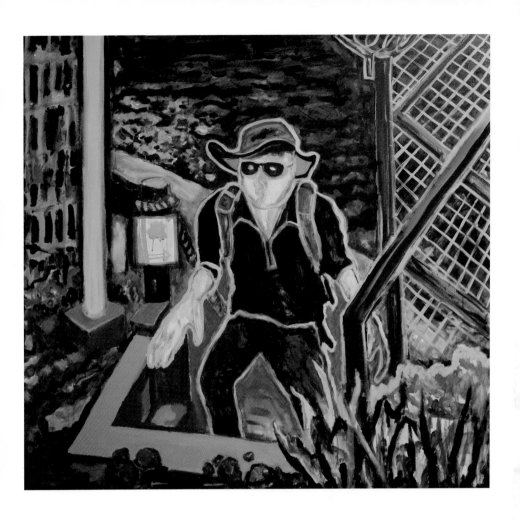

Man From The Sea 바다에서 온 남자  acrylic on linen  149.8x149.8cm  2018

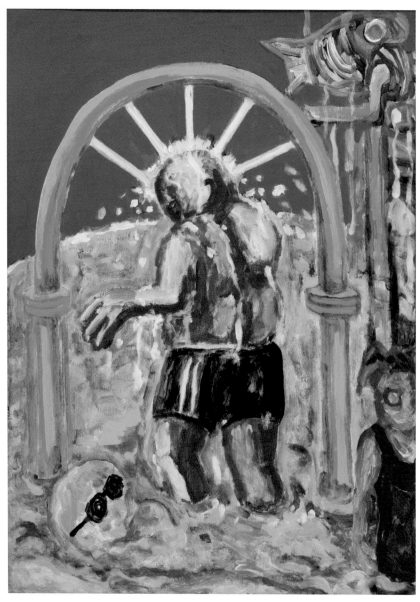

Ashburton Swimming Pool 애쉬버튼 수영장  acrylic on plywood  72.7×53cm  2019

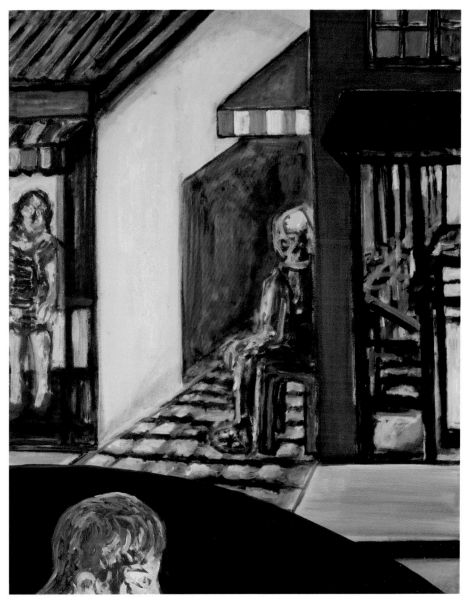

Camberwell 캠버웰 oil on linen 120×94.5cm 2020

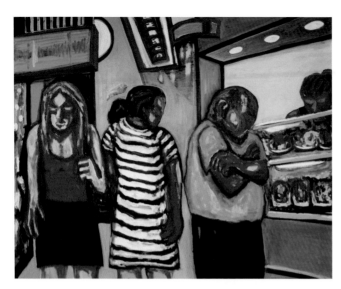

At Glen Waverley
oil on linen
120×150cm
2019

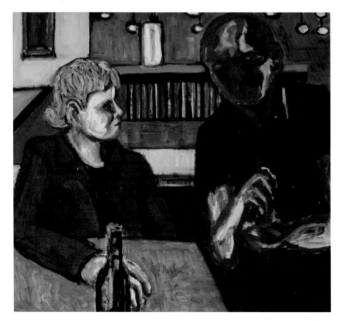

Lygon Street Café
라이곤 스트릿 카페
oil on linen
78×83.5cm
2016

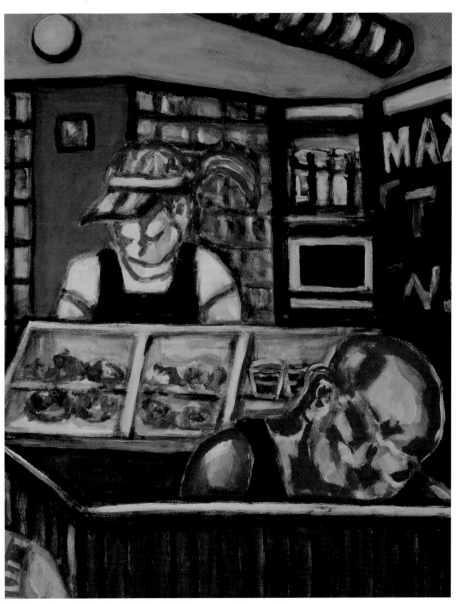

Canteen 매점 acrylic on linen 62x49cm 2020

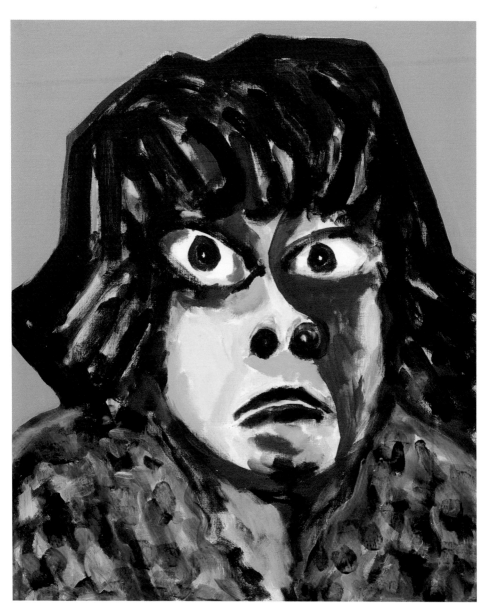

Woman 여자 acrylic on linen 72.5×60.5cm 2019

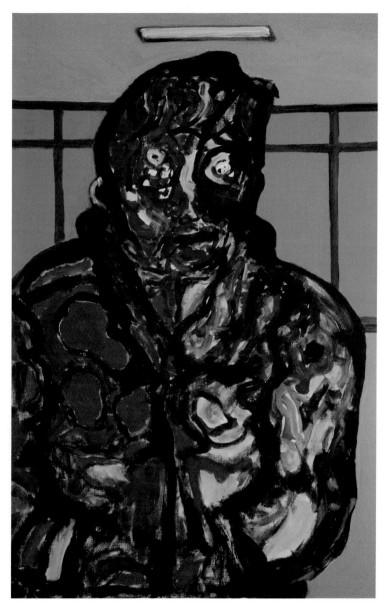

Gurodong Studio Self-Portrait 구로동 스튜디오 자화상  acrylic on linen  100×65cm  2017

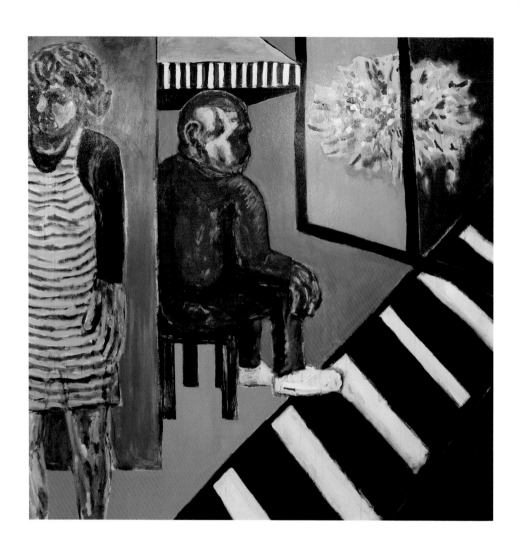

Near Camberwell Market 캠버웰 시장 근처  oil & acrylic on plywood  121.8×121.7cm  2018

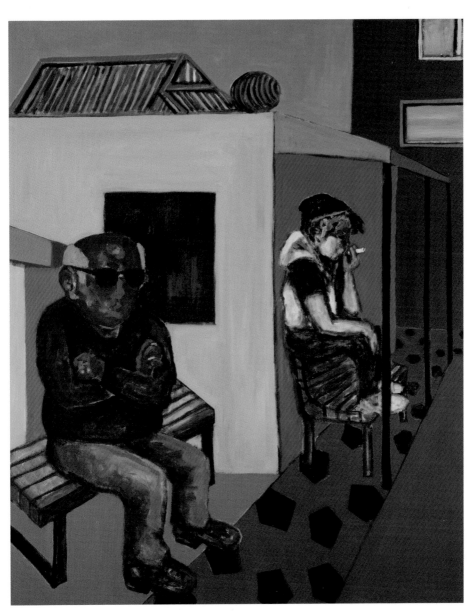

Market Place 마켓 플레이스 acrylic on linen 144×115cm 2016

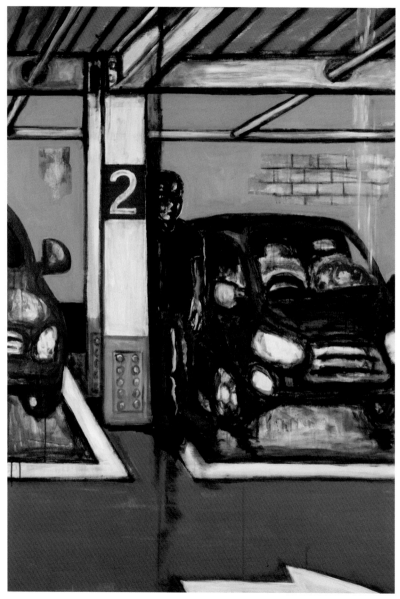

Wilson Parking 윌슨 주차장  acrylic on linen  145×100cm  2016

Airport Lounge
oil on linen
98×55cm
2016

Departure 출발
oil on linen
37×33.2cm
2019

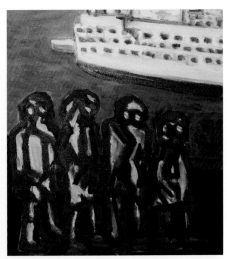

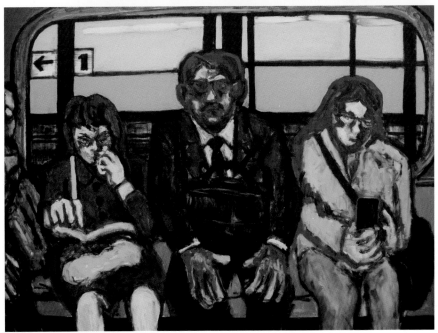

Seoul Subway Line 7 서울 지하철 7호선  oil on linen  101×137.5cm  2016

107

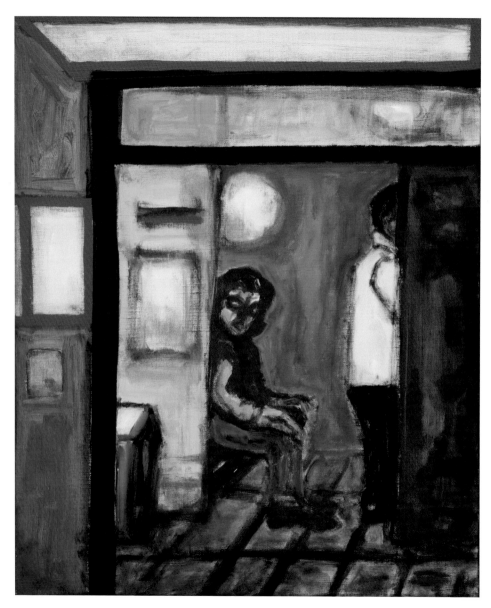

Hansome Guy Hair Cut 핸썸가이 헤어컷  acrylic on linen  60.5×49.8cm  2018

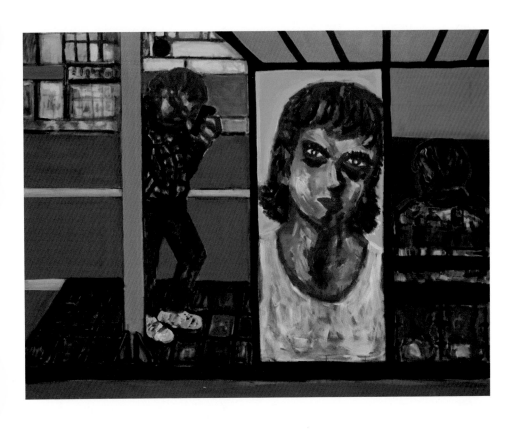

Siheung Road 시흥대로  oil & acrylic on linen  112×145.5cm  2018

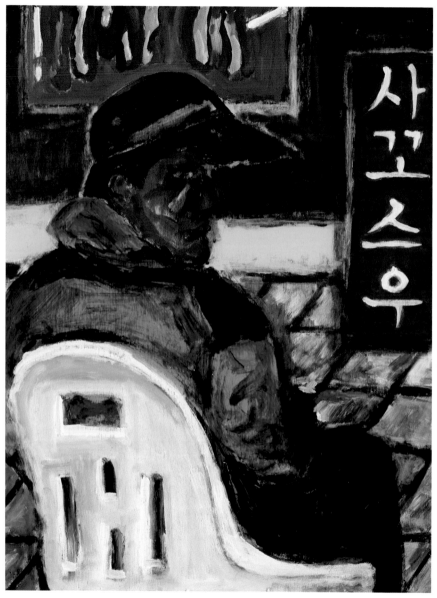

Doksan-Dong Meat Market 독산동 우시장 acrylic on plywood 60.5×45.5cm 2014

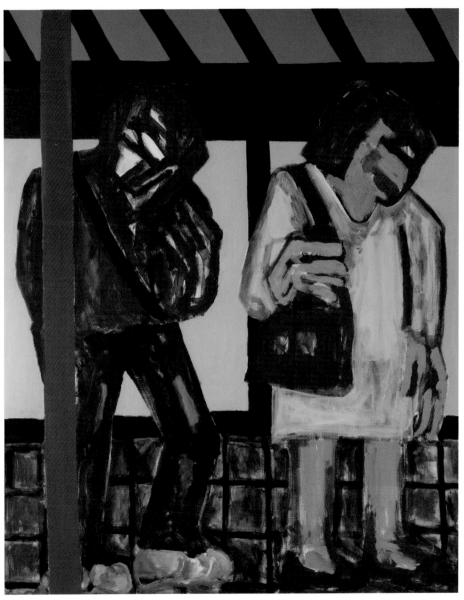

Guro Digital-Ro 구로 디지털로  acrylic on linen  161.5×130cm  2018

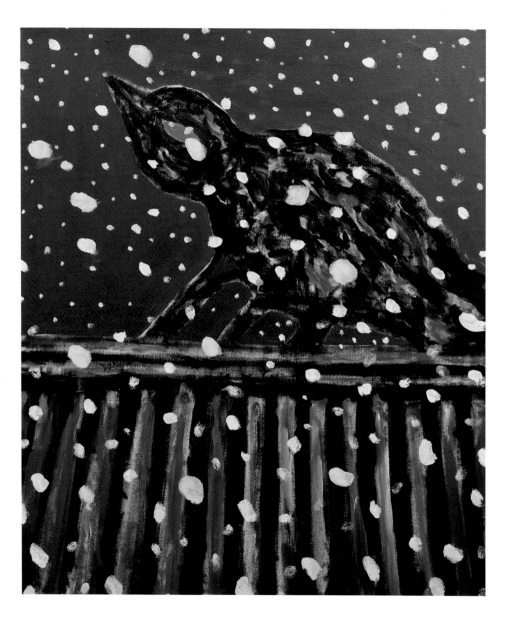

A Bird On Roof 지붕위의 새  acrylic on linen  120×100cm  2016

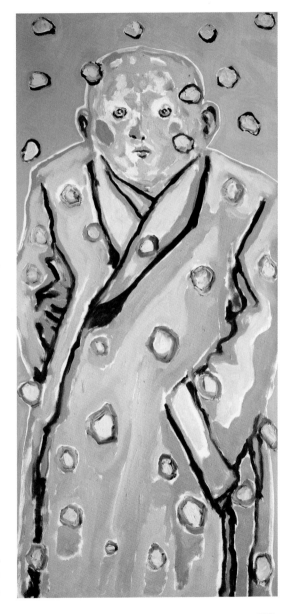

The Weight Of Snow 무거운 눈
oil on linen
121×57cm
2019

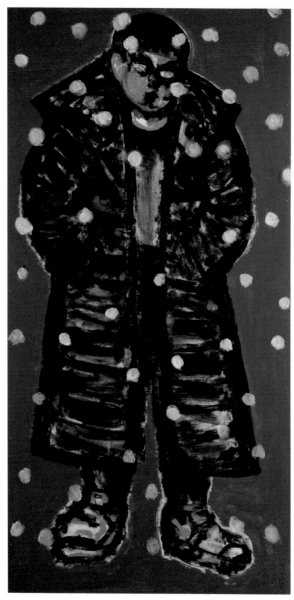

A High School Student At Hongdae 홍대 앞 고등학생  acrylic on plywood  122×60.8cm  2019

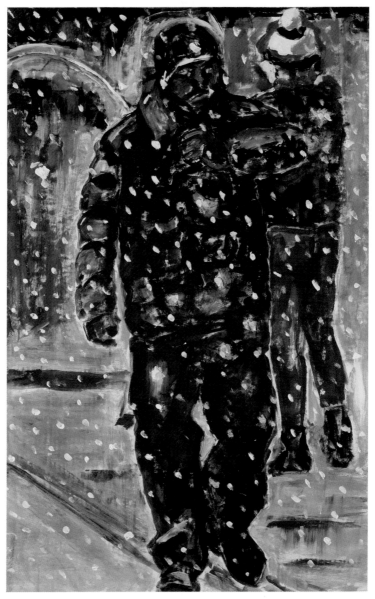

Coming Home Through Snow, Manhattan 눈 속의 귀가, 맨해튼  acrylic on paper  96.5×62cm  2012

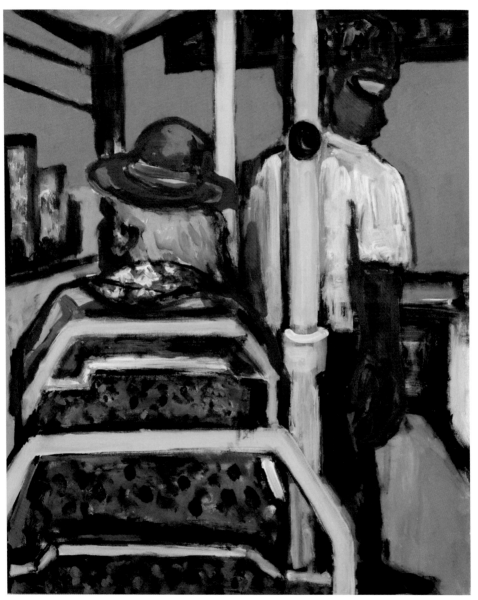

Amsterdam Bus 암스테르담 버스  acrylic on linen  59×49cm  2015

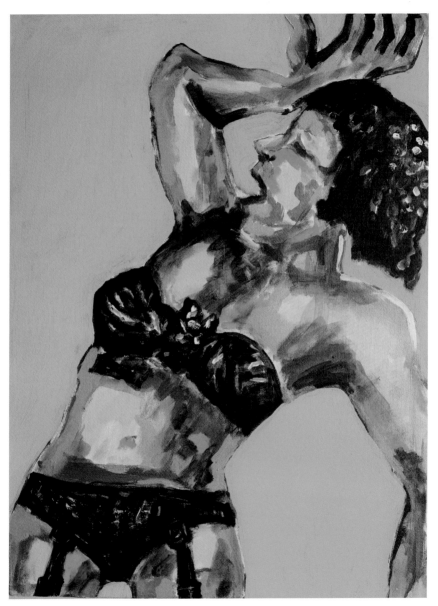

Berlin Dancer 베를린 댄서  acrylic on cotton  51×38cm  2015

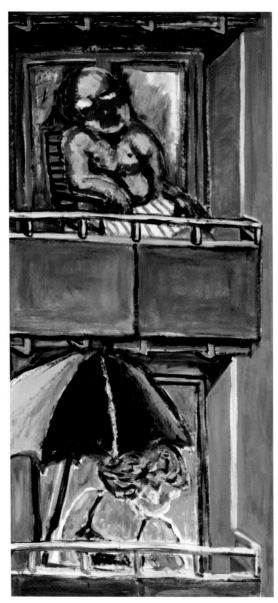

Balcony, East Berlin 발코니, 동베를린  acrylic on linen  171×79cm  2015

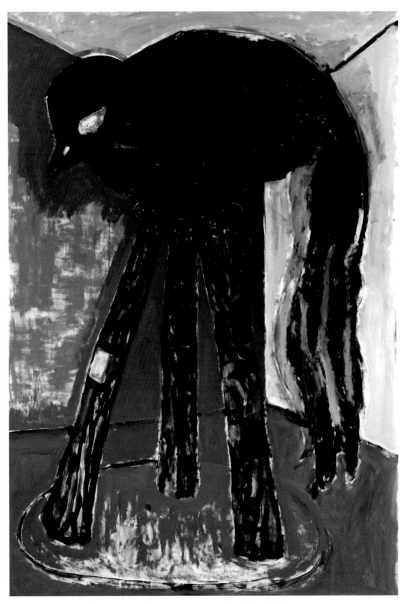

Bird 2 새 2  acrylic on linen  206×140cm  2015

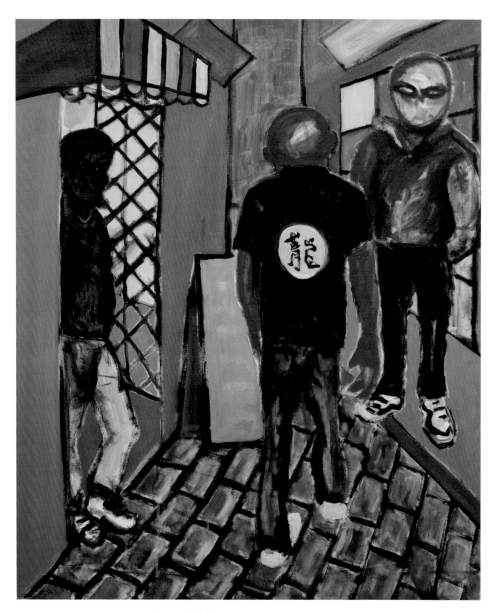

Tourists 여행자들  acrylic on linen  110×90cm  2015

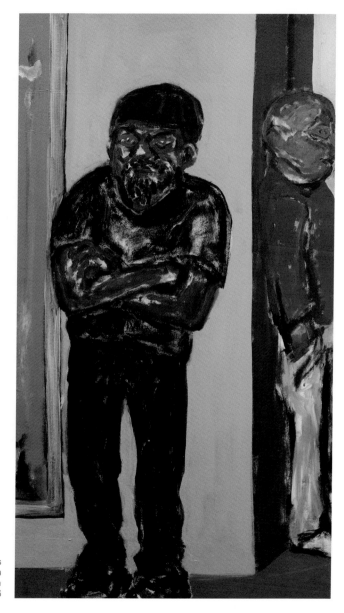

Pokies
acrylic on linen
100.5×55cm
2016

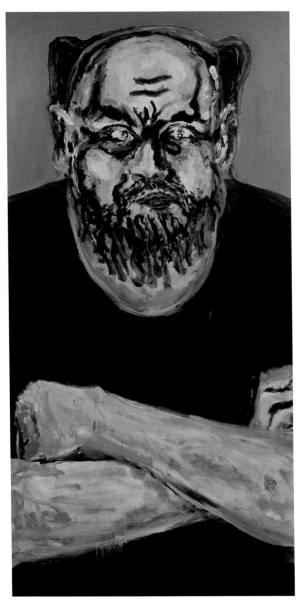

Man of Desire 욕망의 남자  oil & acrylic on linen  200×100cm  2016

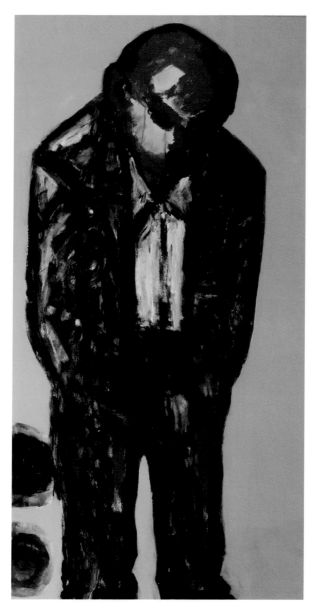

A Man 한 남자  acrylic on linen  144×74cm  2016

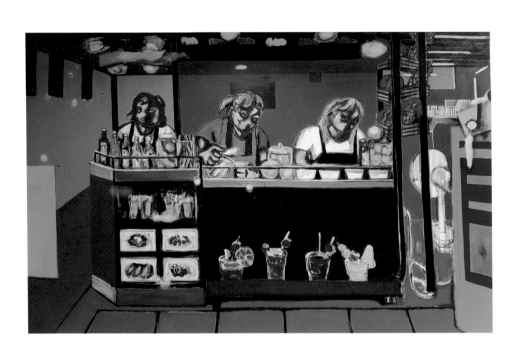

Tropical Juice Shop  acrylic on cotton  200×280cm  2017

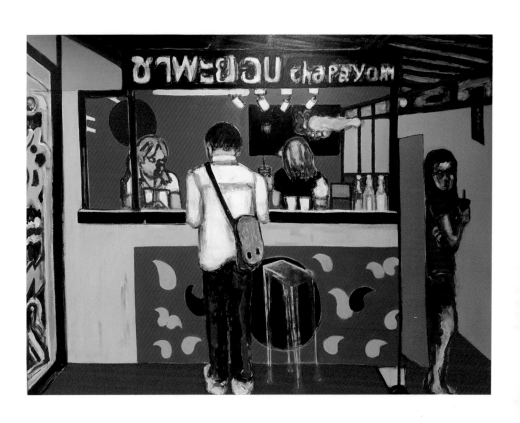

Chapayom  acrylic on cotton  200×270cm  2017

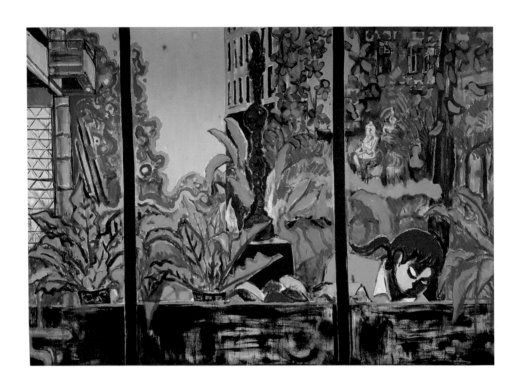

Garden Keeper  acrylic on cotton  200×283cm  2017

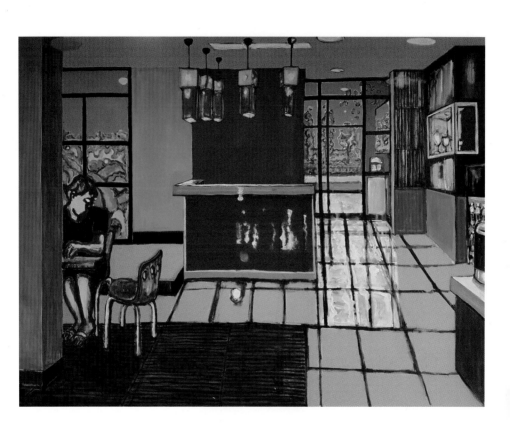

Rajabonkod Hotel  acrylic on cotton  200×260cm  2017

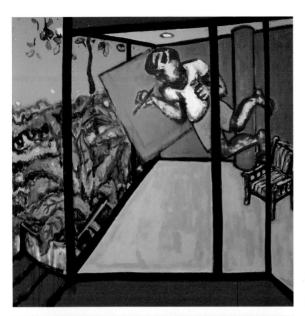

Artist Painting In The Studio Thanyaburi 1
acrylic on cotton
148×148cm
2017

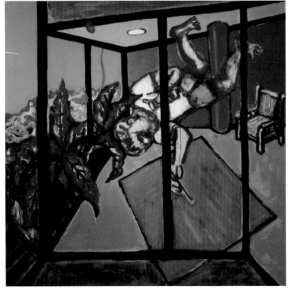

Artist Painting In The Studio Thanyaburi 2
acrylic on cotton
148×148cm
2017

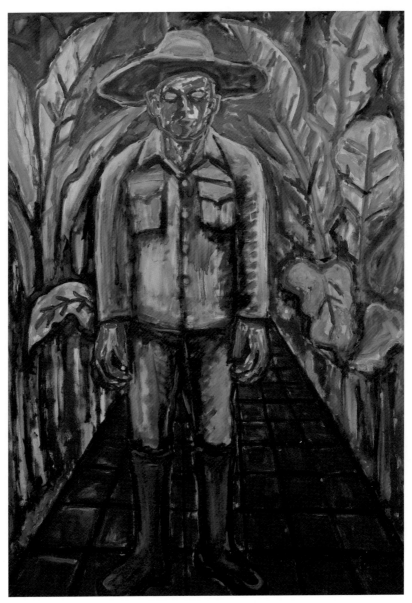

A Garden Keeper 정원사  oil on linen  198×137cm  2016

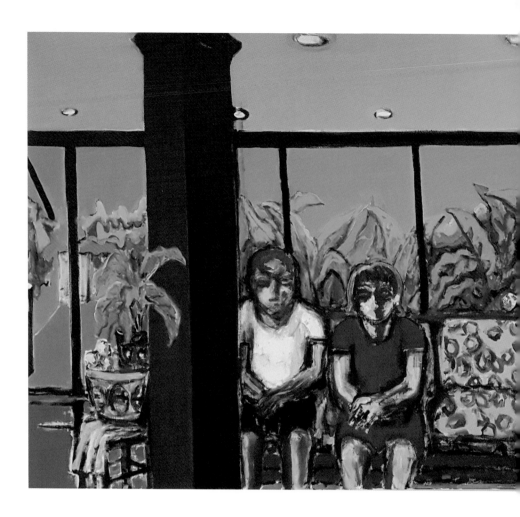

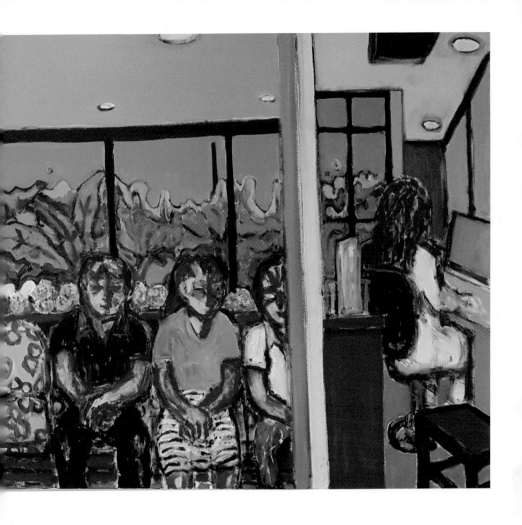

Waiting  acrylic on cotton  100×240cm  2017

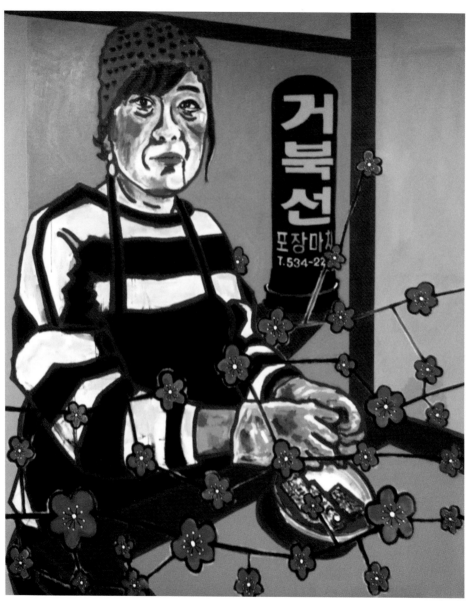

Turtle Ship Restaurant, Choi Jeong-Sook 거북선 식당 최정숙  acrylic on linen  227.3×181.8cm  2015

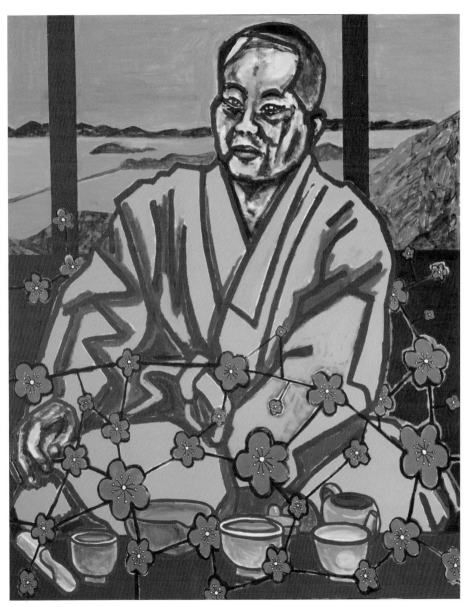

Monk Ildam 일담 스님  acrylic on linen  227.3×181.8cm  2015

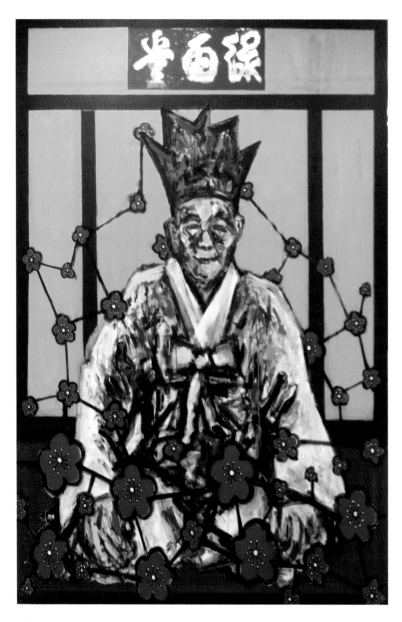

Nogudang 녹우당
acrylic on linen
227×162cm
2016

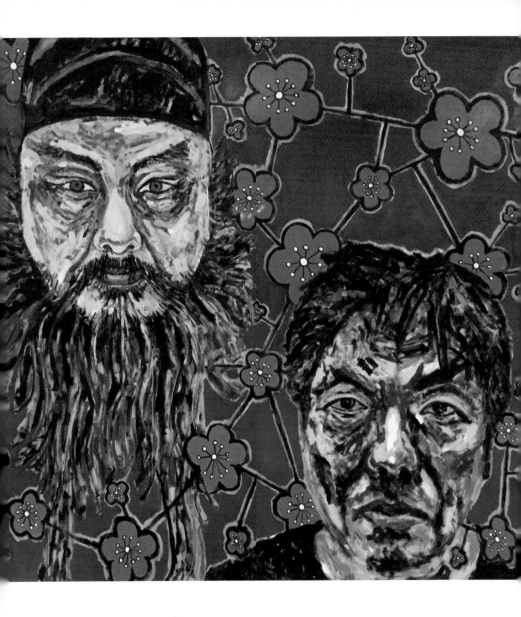

300 Years Later 삼백년 후  acrylic on plywood  240×240cm  2016

Donkey Gyeomjae 동키 겸재  acrylic on MDF  60×90cm  2014

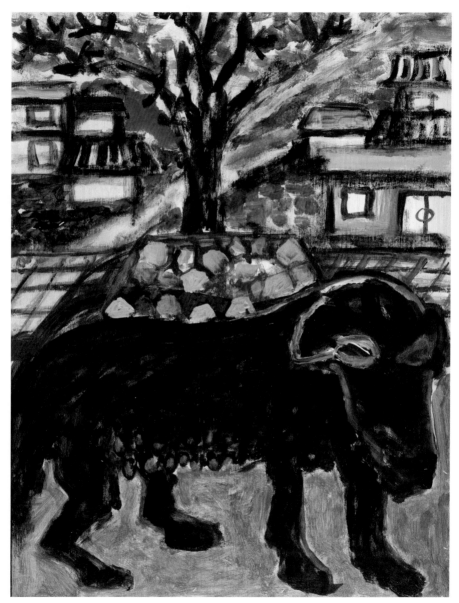

Village Dog 마을 앞 개  acrylic on linen  53×40.7cm  2015

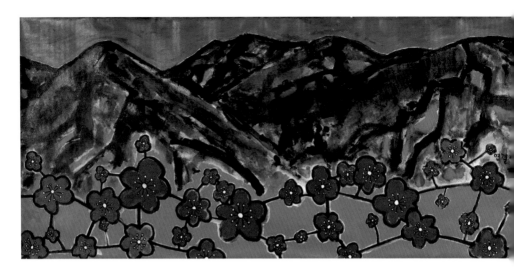

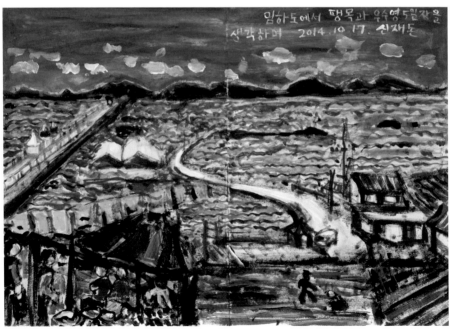

Imha-Do 임하도에서 팽목과 우수영을 생각하며(을미년 이마도 작업실 화첩) acrylic on paper 35×50cm 2014

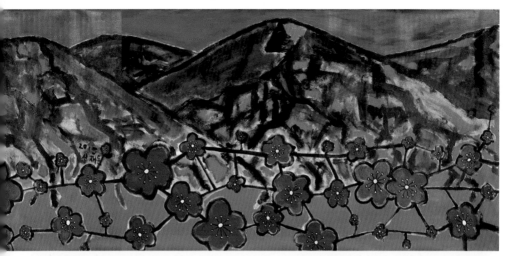

Connected Flowers 연결된 꽃 acrylic on wall paper 94×417cm 2015

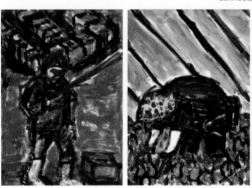

낚시하는 남자(임하도) acrylic on linen 41.5×30cm 2014
밭일 acrylic on linen 41.5×30cm 2014

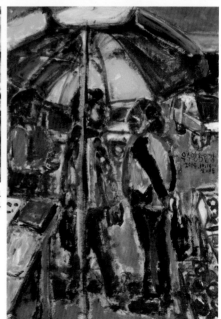

Woosuyoung 5-Day Market 우수영 5일 장
acrylic on wall paper 96×67cm 2014

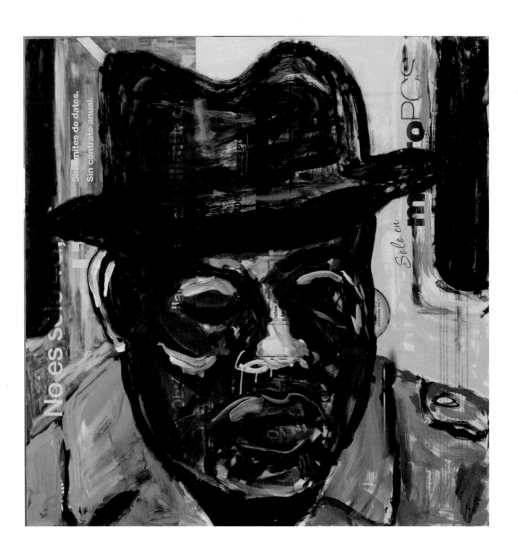

A Man Wearing Fedora 중절모를 쓴 남자  acrylic on paper  111×108.5cm  2013

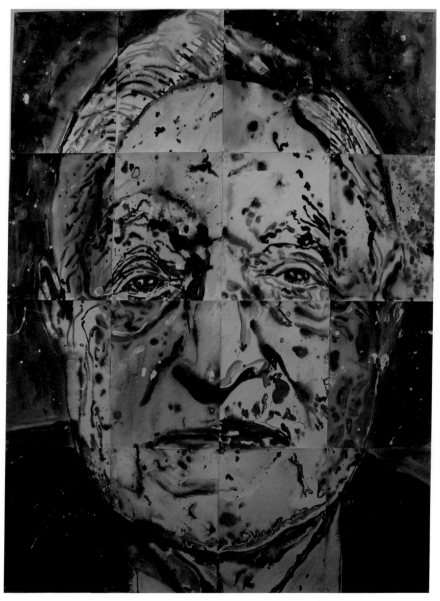

George Soros 조지 소로스  acrylic on paper  162.4×122cm (16 panels, 40.6×30.5cm each)  2012

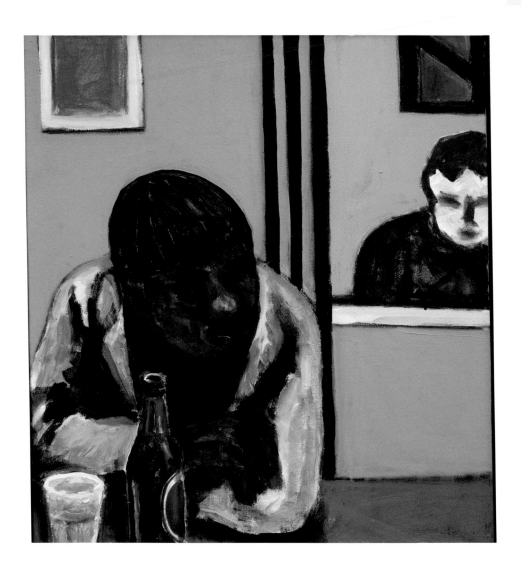

Brooklyn Café  acrylic on cotton  59.3×55.3cm  2017

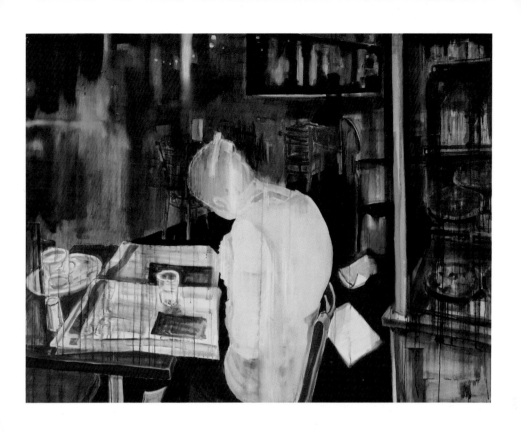

Gusto Bakery Café  oil on linen  120×155cm  2012

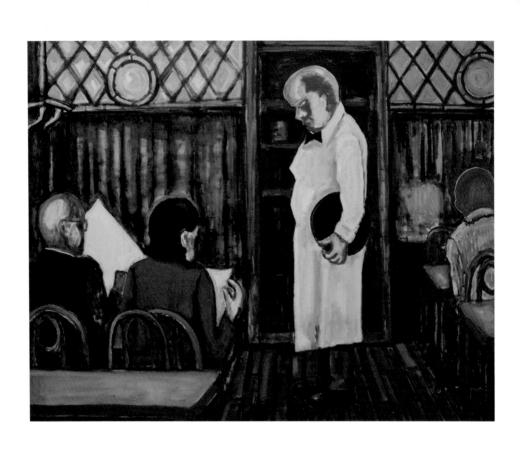

Dining oil on linen 125×158.5cm 2014

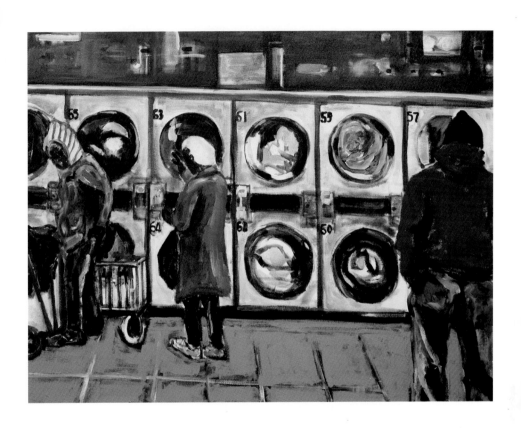

Coin Laundry, NYC  arcylic on cotton  72×93.3cm  2013

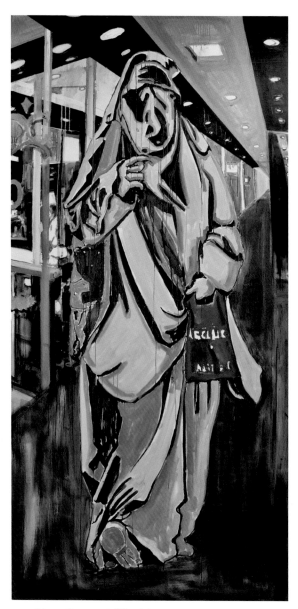

Woman Shopping 쇼핑하는 여자  oil on linen  200×100cm  2012

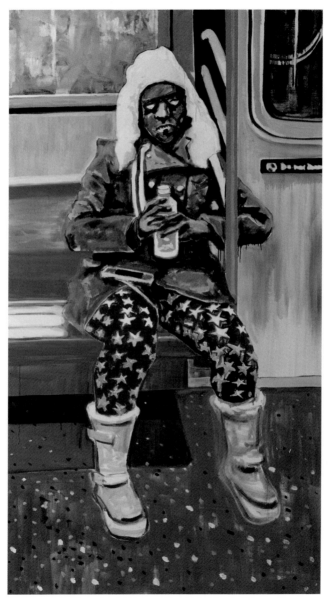

A Girl In The New York Subway 뉴욕 지하철 여자  oil on linen  200×110cm  2013

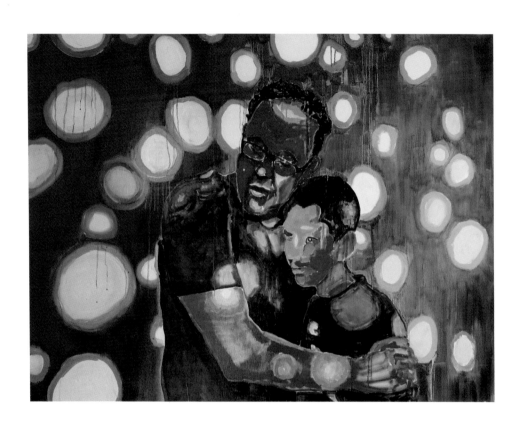

Father & Son  oil on linen  115×150cm  2012

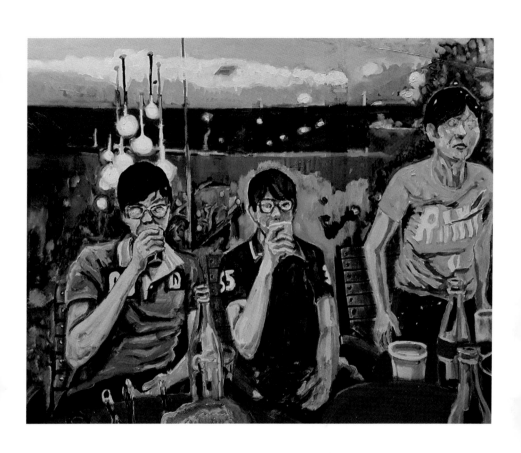

One Day  oil on linen  80×100cm  2018

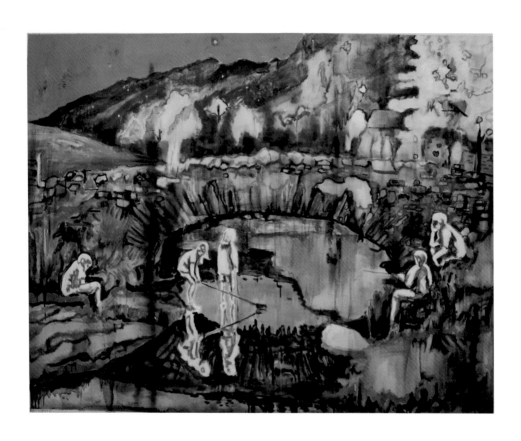

Scene with a Bridge 다리가 있는 풍경  oil on linen  122.5×156cm  2013

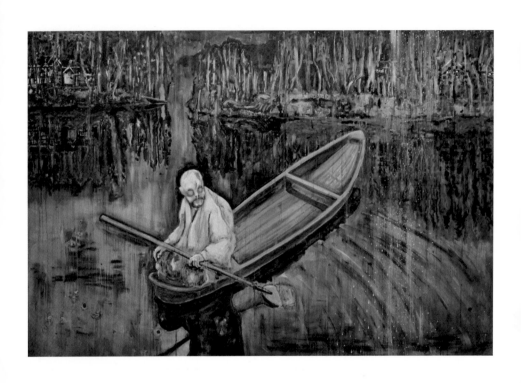

Dwarf 난장이  oil on cotton  228×336cm  2012

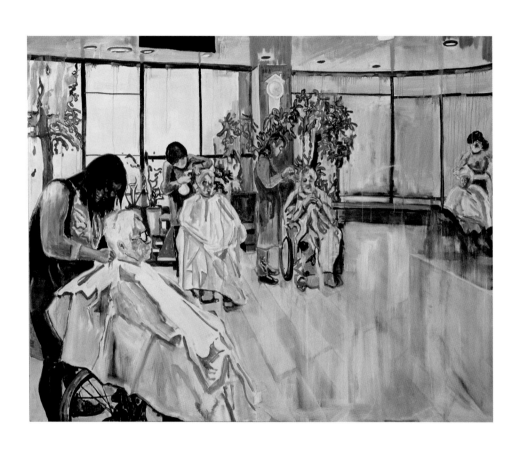

Aged Care Centre 1 노인 요양원 1  oil on linen  150.5×186.7cm  2012

Aged Care Centre 2 노인 요양원 2  oil on linen  116.8×80.3cm  2012

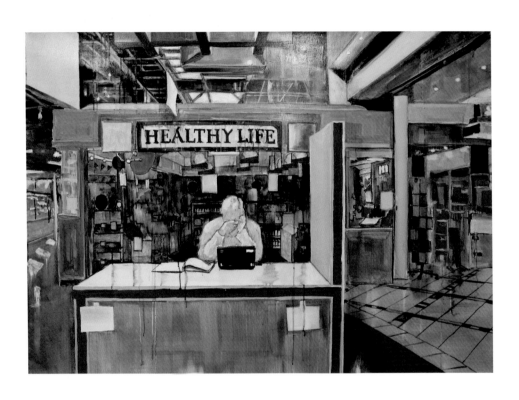

Healthy Life  oil on linen  97.8×137.4cm  2011

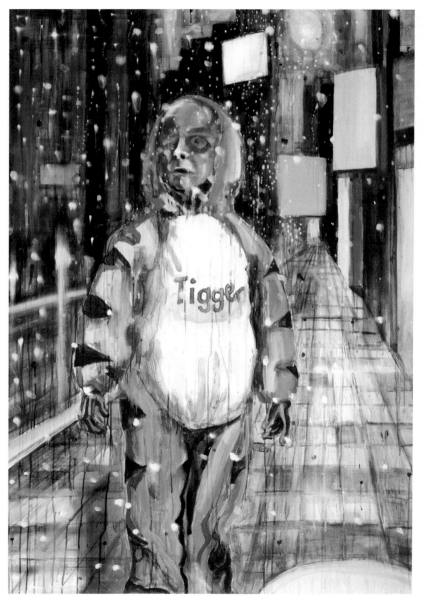

Tigger  oil on linen  151.2×107.8cm  2011

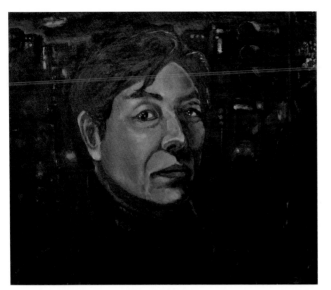

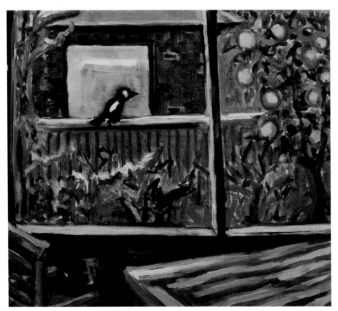

Self-Portrait, Homage To A.Tucker
자화상, A.터커 오마쥬
oil on cotton  65.7×76cm  2008

Backyard
oil on cotton  40.7×45.7cm  2010

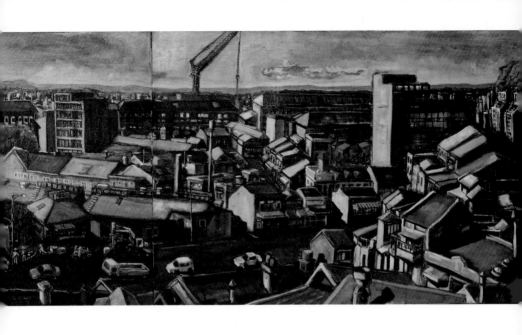

Roof Tops  oil on cotton  71×203cm  2008

Drawing

Studio, Seoul 2019

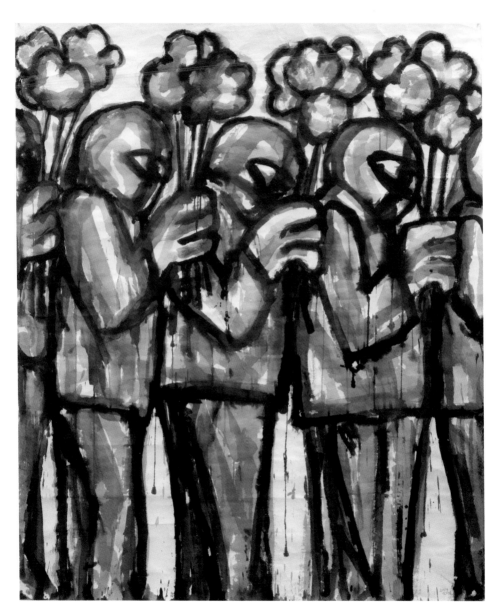

Line Of Flowers  meok on hanji  163×132.5cm  2019

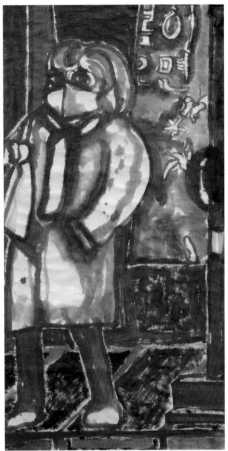

Wanderers  mixed media on hanji  145×75cm  2018
봄이 오면  meok & acrylic on hanji  145×75cm  2021

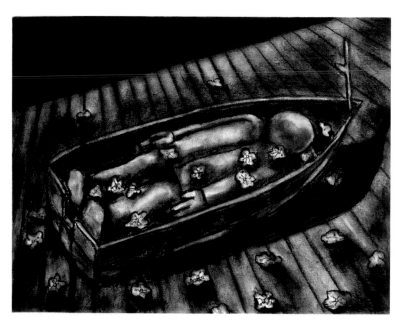

A Boat On The Deck
charcoal &
pastel on paper
50×65cm
2019

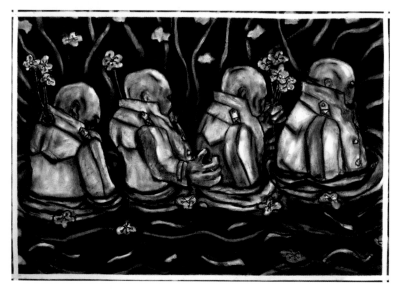

Flower Stream
charcoal &
pastel on paper
70×100cm
2019

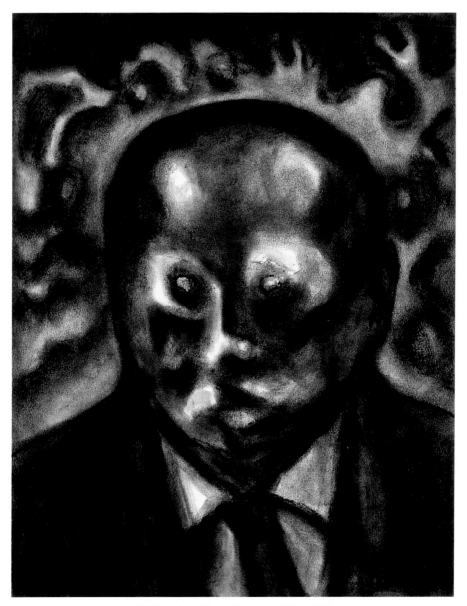

Mr. Wong  charcoal & pastel on paper  65×50cm  2019

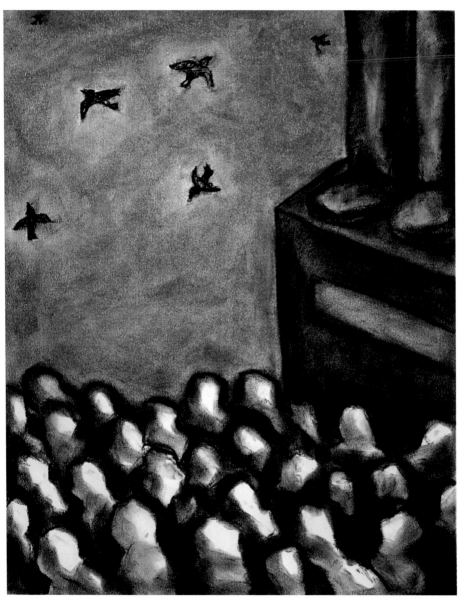

Under The Monument  charcoal & pastel on paper  65×50cm  2019

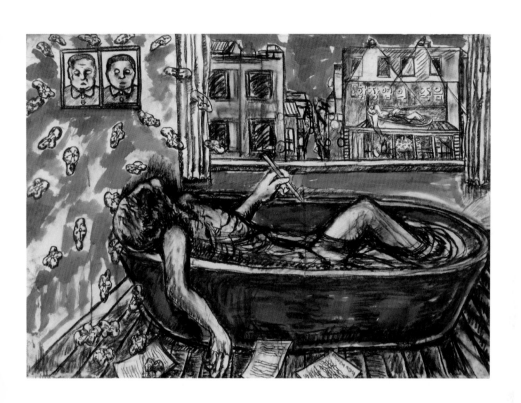

The Death Of HJY 2  charcoal on hanji  150x209cm  2018

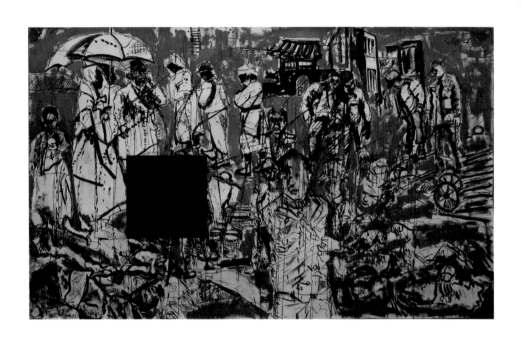

Korean War 한국 전쟁  mixed media on paper  183×300cm  2015

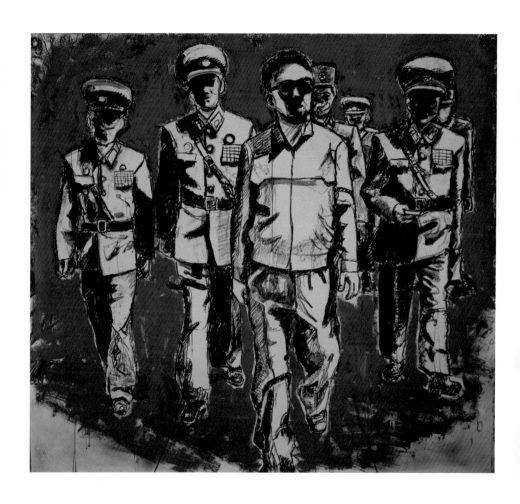

Man Going Nowhere  charcoal, ink & acrylic on paper  184×200cm  2014

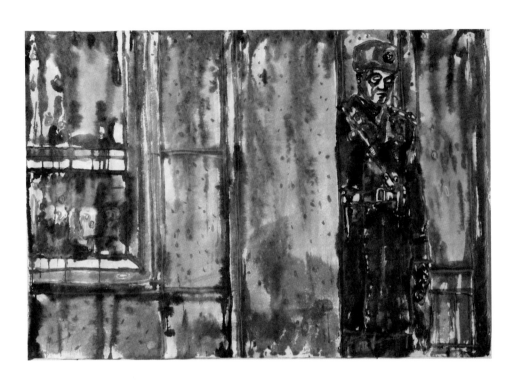

Panmunjeom Sentry 1 판문점 초병 1  ink & marker pen on hanji  96×141cm  2012

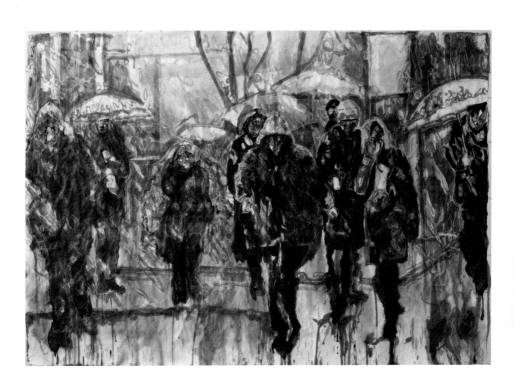

Bad Weather 나쁜 날씨  ink & marker pen on hanji  150×210cm  2012

# 두 개의 달 아래 예술가
## An Artist Under The Double Moon

이승미 (큐레이터, 행촌미술관 관장)
Lee, Seungmi (Director, Haengchon Art Museum)

Weeping Woman 우는 여자
53x53cm acrylic on linen  2015

## 어머니의 눈물
## Mother's Tears

모든 일은 그날 시작되었다.
세상을 살다보면 예기치 못한 행운을 만나기도
하고 뜻하지 않은 어려움도 맞이하게 된다.
대부분 행운과 불행은 짝을 지어 함께 오기도
한다. 사람들은 고난이 인생의 날개라고 말한
다. 그러나 고난이 행운과 함께 오기는 무척 어
렵다. 고난은 슬픔을 참는 인내와 노력이 필요하

다. "2014년 4월 16일 대한민국 전라남도 신안
과 진도를 잇는 바닷길, 병풍도 인근에서 여객
선 세월호가 침몰하였다. 이 사고로 제주도로 수
학여행을 가던 안산 단원고등학교 2학년 학생
들과 교사, 일반인 승객 총 476명 중 172명만이
구조되었고 295명이 사망했다. 9명은 실종되었
다." 그날 우리는 북방한계선 위 백령도에서 며
칠인가를 짙은 안개에 갇혀 있던 중이다. 며칠
만에 짙은 안개를 벗어나 드디어 움직이게 된 청
해진 해운 소속 여객선을 타고 인천으로 나오
는 4시간 내내 배 안에서 세월호 속보와 속보. 그
리고 현장 생중계를 보았다. 그날 이후 4년 동안
추진 중이던 백령도 평화프로젝트는 중단되었
다. 6월이 시작된 어느 날 몇몇 작가와 나는 팽목
항에 가기 위해 15년간 비어 있던 임하도수련원
문을 열고 그곳에 머물게 되었다.
2014년 4월 16일.
그날 이후 우리의 발걸음은 백령도에서 임하도
로, 북에서 남으로 향하게 되었다.

신재돈 작가는 호주 멜버른에 살고 있다. 작가는
당시 두 해에 걸쳐 일시적으로 백령도에 마련된
레지던시에 머무르며 평화미술프로젝트에 참여
하고 있었다. 처음에는 프로젝트의 일환으로 남
북의 첨예한 대립과 일련의 포격사건의 현장을

답사하는 것이었다. 그러나 한국인으로, 광주가 고향이고 80년대에 대학을 다닌 작가가 이국의 땅에서 살면서 목격한 것은 한국에서 살면서 느끼는 대한민국 내국인의 일상과는 매우 달랐다. 이국땅에 살다 보면 대한민국에서 벌어지는 일들에 대해 객관적 입장으로 더 깊이 생각하게 된다. 직접적인 이해관계에서 벗어나 있고, 일상에 속하지 않기 때문이다. 또한 고국을 떠나 온 공간적 타자의 마음 한구석의 돌덩이는 시간이 갈수록 더욱 크고 무거워진다.

본래 인간과 사회 존재에 대해 천착해 온 작가가 고국을 벗어나 있었던 상황이 오히려 대한민국 정치적 사회적 사건들이 그의 작품에서 더욱 중요한 주제로 자리 잡게 한 요인이 되었다.

남북 분단 80년. 매년 거르지 않고 연례적으로 벌어지는 남북의 정치적 대치상황, 김정일 사망 이후 북의 정권교체. 여전히 전 세계 언론을 뜨겁게 달구는 북의 핵무기 소식. 연평도 포격을 시작으로 미사일 개발과 발사. 이 모든 사건은 오히려 국내에 살고 있는 당사자들 보다 해외교포들에게 더욱 심각하게 느껴지곤 한다.

신재돈 작가는 한국과 호주를 오가며 우연히 참여한 백령도 프로젝트를 통해 어느 날부터 자연스럽게 남북의 정치적 거리감과 인간적 한계 그리고 인간의 본질적 속성에 대한 작업을 하고 있었다. 백령도에서는 북한이 지척이다. 날씨 좋은 날에는 마치 이웃마을처럼 사람들의 움직임이 훤히 보인다. 자전거 타고 가는 군인 망원경으로 나를 보고 있는 북쪽의 군인...
남도 북도 땅에는 꽃이 피고 푸른 초록이 꽃처럼 피어나는 봄. 4월이었다.

2011년 12월 김정일이 사망하였다. 작가는 김정일 사망으로 연일 보도되는 TV속에서 매우 낯선 장면을 보게 되었다. 우는 사람들. 집단으로 맹렬하게 우는 사람들은 마치 광기어린 종교적 의식처럼 보였다. 한겨울에 추위도 마다않고 우는 사람들. 2014년 겨울, 작가의 구로동 작업실은 작품 '우는 사람들'로 가득 차 있었다. 구로동 작업실에서 만난 우는 사람들 틈에 백령도의 신화로 남은 부영발신부의 초상과 김정일의 장례 행렬도가 있었다. 그리고 우는 사람들로 가득 찬 그림 속에는 눈이 펑펑 내리고 있었다. 두 개의 달 아래 신재돈 작가가 서 있었다.

2014년 가을 작가가 해남에 잠시 머물게 된 것도 시작은 2014년 4월 16일 그날로부터 비롯되었다. 작가가 2014년 10월 해남 문내면 임하도, 이마도스튜디오에서 머무르며 팽목항을 오가던 즈음, 팽목의 어머니들은 예술가인 그에게

크나큰 큰 영향을 미쳤다. 〈우는 여자 Weeping Woman〉는 진도 바다를 뒤로 하고 울고 있는 여자를 그린 작품이다. 팽목에서 '잃어버린 아들에 대한 슬픔'을 견디며 울고 있는 어머니의 눈물이다. 이 세상 무엇 보다 소중하고 아름다운 심장을 잃은 대한민국 모든 어머니의 눈물이다. 심장을 잃은 어머니의 눈물을 닦아 주는 일은 그 무엇으로도 대신하기 어렵다. 슬픔을 참고 인내하고 노력하는 어머니들을 지켜보는 지난하고 어려운 과정에 단지 동참할 뿐이다. 신재돈 작가의 〈우는 여자 Weeping Woman〉의 어머니의 눈물은 그렇게 시작되었다. 한 장의 그림이 세상에 태어나는 일도 그 눈물을 닦아주기 위해 손을 보태는 노력이다. 예수를 잃은 성모의 슬픔을 표현한 미켈란젤로의 〈피에타〉를 비롯해 미술사에 있어서 매우 고전적인 주제이다. 스페인 내전 시 게르니카 참상을 소재로 한 피카소의 〈우는 여자〉도 그렇다. 작가의 〈우는 여자 Weeping Woman〉는 그런 관점에서 작가의 예술적 노정에서 매우 중요한 이정표 역할을 부여받았다.

## 칼라풀 월드_삶의 아이러니
## Colourful World_Irony Of Life

한편으로 팽목항의 슬픔과는 어울리지 않게 남도의 넓은 들과 푸른 하늘 그리고 평온한 바다는 아이러니하게도 작가에게 또 다른 영감으로 다가왔다.

10월 14일 해남 우수영 5일장에서 만난 사람들의 모습을 시작으로 삶을 지속하는 일상적인 사람들의 모습은 그러한 아이러니를 반영한다. 해남에서 만난 여러 사람들 중 녹우당의 공재와 거북선식당 주인 최정숙은 신촌역 앞의 고교생이 되고 2021년 시흥대로를 걷는 사람으로 이어진다. 한가롭게 어슬렁거리는 〈동네 개〉는 이 세계의 아이러니를 반영한다.

〈And Life Goes on 그리고 삶은 계속된다〉는 압바스 키아로스타미의 1991년작 다큐멘터리 제목이자, 2003년 이라크전쟁 중 바그다드 현장에 다녀온 박영숙작가의 작품제목이기도 하다. 전쟁 중인 도시 바그다드에서 만난 사람들은 밤마다 포탄이 쏟아지는 전쟁 중임에도 새벽이면 사원에 나가 기도하고 우유를 배달하는 배달부도 일을 거르지 않고, 맑은 아침 햇살을 받으며 정원에서 신문을 읽는 젊은 지식인의 품위도 유지했다. 바그다드의 젊은 신랑신부들은 결혼했고, 가족들은 매일저녁 화려한 거리의 유명 음식점으로 몰려갔다. 어렵게 바그다드에 간 작가들은 매우 당황스러웠으나 이내 그들의 일상의 희망을 '그래도 삶은 지속된다'는 깨달음을 담은 작품으로 표현했다. 삶의 아이러니가 아니라 할 수 없다.

신재돈작가는 2014년 우수영 5일장에서 역동성을 느낀다. 팽목항의 슬픔이 아니라면 땅끝 해남에 올 일도 없었을 것이다. 그러나, 어느덧 작가는 우수영 5일장에서 퍼덕이는 싱싱한 생선과 형형색색의 원색아래 활기찬 상인들과 거북선식당의 솜씨 좋은 최정숙사장에게서 본능적인 삶의 에너지를 느낀다. 삶의 아이러니는 때로 유쾌함과 행복감 일상의 따뜻함으로 다채롭게 다가온다. 넓은 관엽식물로 즐비한 정원의 원탁에 마주한 심각한 사람들, 영화 주인공처럼 한껏 멋을 부리고 홍대 앞 거리를 서성이는 자신만만한 고등학생, 럭셔리한 안마의자에 앉아 온몸에 힘을 빼고 의자에 몸을 의탁한 배불뚝이 중년남자. 시흥대로를 걷는 선남선녀, 차례를 기다리는 미용실의 젊은 여성, 뉴욕의 지하철 뉴욕커들, 유럽의 쇼윈도우, 유럽과 닮은 듯 다른 멜버른의 아름다운 거리, 화려한 풀장의 사람들... 솜사탕을 든 사람 등등, 우수영과 신도림, 삶의 여행자 혹은 지구의 이방인관찰자인 작가의 일상은 다채롭고 칼라풀한 삶의 아이러니로 화폭에 기록된다. 일상의 소소한 나열과 지루함 혹은 격동의 아이러니 그 자체가 삶이다. 하루도 단조롭지 않은 칼라풀한 세계이다. 어떻게 그리지 않고 견딜 수 있을까?

## 사회적 정치적 이방인으로서의 예술가
### An Artist As A Social And Political Outsider

작가는 어느 날 주변에서 환기시켜준 어린 시절의 기억을 쫓아 예술가로 살기로 마음먹었다.

정작 본인은 대한민국의 남자로 성장하느라 어린시절에 칭찬받았던 재능에 대한 기억은 이미 희미해져 있었다. 작가가 되기로 마음먹은 뒤 낯선 나라 미술대학에 들어가 조형언어를 익혔다. 대한민국에서 교육받고 성장한 남자에게는 매우 낯선 모험이었다. 그러나 곧이어 예술가의 시각으로 본 분단된 나라. 평범과 상식을 요구하던 나라의 사회적 분위기. 그 덕에 남과 북 하늘에 존재하는 두 개의 달에 대하여 아무런 의구심도 없이 본능적으로 받아들였다.

80년 광주에서 보낸 청년기로 인해 이국의 평범한 20대와는 확연히 다른 시각을 가진 채 성장했다. 정치와 폭력 자유와 평화 그리고 예술에 대한 자신만의 견해와 인문을 내면에 담을 수 밖에 없었다. 성인이 되어 가족을 이루고 나서야 낯선 땅에서 이방인 관찰자로서 예술가의 삶을 시작했다. 그 점이 작가가 가진 예술적 포지션 혹은 타 예술가들과의 근본적인 차이점이다. 그는 사회적 정치적 이방인으로서의 예술가인 것이다.

(2021)

# Double Moon:
# The Rupture and Unity of Two Realities

David Freney-Mills
(Artist & Writer, Melbourne)

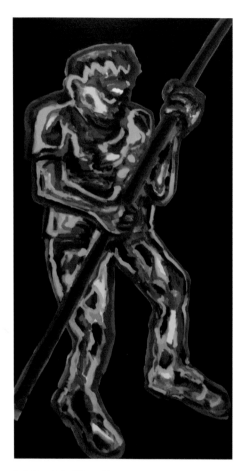

Self-Portrait As A Young Warrior
젊은 전사로서의 자화상
acrylic on linen 200×97cm 2017

The exhibition 'Double Moon' by Jaedon Shin features a host of figures whose function are like actors on a stage, they all play a part in evoking tensions and contrasts between his experiences growing up in post-war Korea and his current life spent between his country of origin and Australia. The experience of Shin's father's generation of the internecine conflict of the Korean war helped form a psychological mindset which the artist was exposed to as he grew up, as well as incidents such as the Gwangju massacre (which Shin's family witnessed in 1980). It is from this historical backdrop that Shin's cast of characters emanate, yet they are also fused with observations of the contemporary world around him. Via use of colour and line both as vehicle and filter for conjuring up his memories, he explores simultaneously both the contrasts and continuities between his past and present.

Despite some of the history behind Shin's imagery he doesn't assign strong individual characteristics or emotional facial expressions to his figures, their features are generalized which allows us to explore more our own feelings about what these figures might represent, rather than have our emotions pre-set by the artist. They are archetypes distilled from different aspects of Shin's own self that have intertwined with pivotal chapters of Korea's turbulent past and present. One might expect an artist to use earth or

sepia tones when dealing with the past as a theme but the relationship between the artist and Korean history is a dynamic one which Shin conveys through his choice of highly chromatic colours. His figures are given life and movement appearing like brightly coloured neon signs at night, conjured up from Shin's past and synthesized with lines and forms that sometimes have a digitized appearance inspired by our technology-driven world.

In the painting titled "Self-Portrait As A Young Warrior", a young man holding a stick is reminiscent of a street protester, a figure which stems from a period of social conflict in South Korea when a student movement clashed against the military junta in power during Shin's formative years as a youth (as mentioned earlier the artist's family witnessed the Gwangju massacre in 1980). Though this historical background plays a part in Shin's work he doesn't illustrate any particular incident. His response is a subjective resuscitation of the trauma and stress he and others experienced from state violence and the fear involved when confronting it in the street. Shin's art therefore is an act of catharsis and he uses the figures in his paintings as archetypal agents to achieve this; his work is part history lesson – part psychological cleansing. In conversation Shin says "I am not an activist, I'm an artist who has moved on from those days of protest. I wanted to say we are not warriors anymore and the war is over". Shin doesn't seek to prescribe one view of Korean history or promote a political message reinforced by a narrative. Of what use is that when even some of the ex-activists who confronted the junta's army in the 80's are now in power, in some cases behaving just as corruptly.

Like many artists and poets throughout time Shin has turned towards the moon as a subject, but with one eye on the objective reality of there being two Koreas, and another eye on his inner subjective life. With this synthesis of creative vision he has multiplied the moon into two, and by doing so he has fused both politics and poetics. The fact there are two moons silently hanging in his large landscape work is symbolic of two realities, although there is the common ground of the landscape and sky between the two adjoining canvases they are both split by a narrow yet irrevocable border. These two realities have much in common; colours that are a reminiscent of the street protesters and armed soldiers in his other works pulse underneath the dark hills. Night usually obscures our vision but the moons silently reveal a landscape of memories that are never far beneath the surface, by digging below like the crouching figure in one of his paintings Shin poetically examines the roots of Korea's turbulence and it's historical and current landscape split into two realities.

(2017)

# 두개의 달: 두 현실의 파열과 통합

데이비드 프레니-밀스
(작가, 오스트레일리아 멜버른)

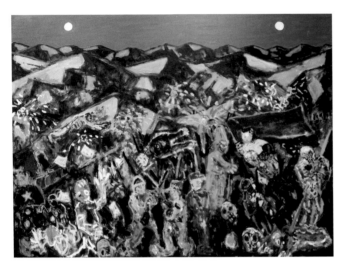

Night Combat 야간 전투 oil on linen 97×130cm 2018

신재돈의 전시회 '두개의 달'에는 무대 위의 배우와 같은 인물들이 대거 등장하고 있다. 이들은 모두 전후 한국에서 자라온 작가의 과거 경험과 한국과 호주를 오가며 살고 있는 현재의 삶 사이의 긴장감과 대비를 불러 일으키는 역할을 한다. 그의 아버지 세대가 겪은 한국전쟁의 동족상잔 경험은 작가가 자라면서 겪게 되는 심리적 사고방식을 형성하는 데 영향을 끼쳤다. 그리고 그의 가족이 목격한 1980년 광주학살도 또한 마찬가지였을 것이다. 이러한 역사적 배경

속에서, 신재돈은 등장인물들을 선택한다. 동시에 그 인물들은 작가가 관찰하는 동시대의 세계와 융합되어 있다. 작품 속의 색과 선은 작가가 기억들을 떠올리는 매개체이자 여과장치로 사용되고 있다. 이와 더불어 그는 과거와 현재가 대비됨과 동시에 또한 연속성을 띄고 있다는 것을 고찰하고 있다.

작품의 형상 이면에 숨어있는 몇몇 역사적인 사건들이 있음에도 불구하고, 그는 인물에 강한 개별적 특성이나 감정적 표정을 부여하지 않고 있다. 그들의 특징이 일반화되어 있기 때문에 이러한 인물들이 무엇을 묘사하고 있는지, 예술가에 의해 미리 설정된 감정이 아닌, 우리 자신의 느낌을 더 탐구하게 한다고 생각된다. 그 형상들은 일종의 '원형'들인데, 신재돈 작가의 여러 다른 양상을 띠는 자아로부터 배어 나온 것이다. 그의 자아는 한국의 격동적인 과거와 현재의 주요시기와 밀접히 뒤얽혀 있다. 작가가 과거를 주제로 작업할 때 갈색조의 무채색을 사용할 것으로 생각할 것이다. 그러나 신재

돈 작가와 한국역사의 관계는 역동적인 것이어서, 그는 매우 높은 채도의 색채들을 선택해 이를 표현하고 있다. 그의 인물들은 살아서 움직이는 것 같은데, 마치 밤에 밝게 빛나는 네온사인처럼 보인다. 이 인물들은 작가의 과거로부터 떠오른 것이다. 이들은 선과 형태들의 합성물인데, 테크놀로지 주도의 세상에서 영감을 얻은 디지털화된 모습들이다.

'젊은 전사 로서의 자화상'이라는 그림에서, 장대를 들고 있는 한 청년은 한국의 사회갈등 시기에 뿌리를 둔 거리 시위자를 연상시킨다. 신재돈 작가의 청년시절, 학생운동은 군사정권에 대항해 투쟁했다. 앞에서 언급했듯이, 작가의 가족은 1980년 광주학살의 목격자들이다. 이러한 역사적 배경이 신재돈 작가 작품의 일부분이기는 하지만, 그는 어떤 특정한 사건을 묘사하지는 않는다. 그와 동료들은 국가 폭력과 거리에서 이 국가 폭력에 대항했을 때의 공포를 체험했다. 작가의 응답은 이런 체험에서 온 트라우마와 상처에 대한 주관적인 소생법인 것이다. 따라서 신재돈의 예술은 카타르시스의 행위이며, 그는 이를 달성하기 위해 인물들을 전형적인 대리인들로 사용한다. 그의 작업은 한편으로는 역사의 교훈을 생각케 하는 동시에 심리적 정화의 과정이기도 하다.

신재돈 작가는 이렇게 말한다. "나는 더 이상 활동가가 아니다. 나는 그 저항의 나날로부터 떠나온 예술가이다. 나는 우리가 더 이상 전사가 아니며 전쟁은 끝났다고 말하고 싶었다."

신재돈 작가는 한국 역사에 대한 한쪽의 견해를 제시하려 하지 않는다. 과거 80년대 군부정권에 맞서 싸웠던 전직 운동가들 중 일부는 이제 권력을 가지고 있고, 권력을 가진 자들이 종종 그러하듯 그들 중 일부는 부패했다. 그 권력자들의 논리로 사용되는 정치적 메시지를 작가는 선전하려 하지도 않는다.

오랜 세월 많은 예술가와 시인들처럼 달을 주제로 삼았지만, 그는 그만의 창의적인 시각으로 만들어낸 두개의 달의 이미지로, 한편으론 두 개의 한국이 있다는 객관적 현실과, 다른 한편으론 자신의 내면의 주관적 삶을 표현했다. 그렇게 함으로써 그는 정치와 시학을 융합했다. 그의 대형 풍경화 속에 두개의 달이 침묵 속에 떠 있는 사실은 두 개의 현실에 대한 상징이다. 비록 두 개로 맞댄 캔버스에 산악과 하늘의 공통된 바탕이 있지만, 그 산과 하늘도 가늘지만 분명한 경계에 의해 분리되어 있다. 이 두 개의 세계는 매우 유사하다. 그의 다른 작품 들에서 보이는 거리 시위대와 무장한 군인들을 연상시키는 여러 칼러들이, 어두운 산악의 하단부 전체에서, 맥박이 뛰듯 빛나고 있다. 밤은 우리의 시야를 가린다. 그의 그림 중 하나에서, 웅크리고 앉아 땅을 파헤치는 인물처럼, 두개의 달은 지표면으로부터 멀지 않은 기억의 풍경들을 침묵 속에서 드러낸다. 신재돈 작가는 격동하는 한국의 뿌리를, 그리고 두 개의 현실로 분리된 과거와 현재의 풍경을 시적으로 조망하고 있다.

(2017)

# Knowing and Not Knowing

Peter Westwood
(Artist, Writer and Curator based in Melbourne)

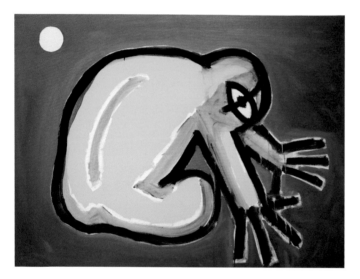

Weeping Man 우는 남자
acrylic on linen 97×130.3cm 2018

Today, as a form of knowledge, art may exist within a space where knowing effectively co-exists with not knowing. Such a contemporary condition exists beyond the binaries of modernism and gives permission for the artist to acknowledge an unspoken truth: 'I know and yet I don't know'.

For Shin Jaedon the awareness of knowing and not knowing may be further intensified through his life experiences of living in South Korea where, on a daily basis, he was always aware of the dichotomy of two divergent versions of the same country. Jaedon's conception of the world, like most Koreans, was formed through the consciousness of two territories, one experienced and one imagined, each facing the other off, across a heavily fortified demilitarized zone.

According to Jacques Lacan all of us are

split between a conscious side, a mind that is accessible, and an unconscious side, a series of drives and forces which remain hidden to us. Lacan states that we are what we are on the basis of something that we know to be missing from our conscious awareness: our understanding of the other, the unconscious, or the other side of the split out of which our unconscious must emerge. And in turn the unconscious attempts to fill in the gap caused by the very existence of the unconscious. In other words, we know and we don't know our psychological entirety.

Within his paintings Shin Jaedon explores what it means to both know and to not know through the general theme of human alienation, distress, and isolation. While these works are formed around photographic references, it seems that they could only have ever been actualised as painting, the markmaking contaminating and distorting the imagery to imply a volatile and unpredictable reality. The figures in these paintings appear as some-things formed beyond the limitations of photographic representation, embodying a sense of the unconscious other, and implying ruin or loss. These works attempt to suggest the unceasing awareness that we all hold within our consciousness, of the unconscious other within a separate or parallel terrain.

The surfaces of these paintings appear incidental or direct, suggesting a distressed, transient and volatile setting. Jaedon states that he is "very suspicious of this world" but that his "destiny is to play with these 'unstable' images from the daily media as a form of comprehending the world, and that perhaps this understanding may only be possible through metaphor". The imagery in Jaedon's works appear to induce a place where one is unable to decide if the location is one of fiction or remembrance, or a blend of the two.

Eventually these works are focused more in interpretation than representation and form a cipher or code of the sub-conscious mind, evoking an ungraspable counter world outside of what we can know.

*"I learned in my childhood that a work of fiction is not necessarily enclosed within the mind of its author but extends on its far sides into little known territory."*[1]

(2012)

# 앎, 알지 못함

피터 웨스트우드 (미술비평, 큐레이터)

오늘날 예술은, '앎'과 '알지 못함'이 절묘하게 공존하는 공간 안에, 지식의 한 형태로써 존재할 것이다. 이러한 동시대 예술의 양상은 모더니즘의 이분법을 초월해 있는 것이다. 그것은 예술가로 하여금 다음과 같은 숨겨진 진실을 받아들이도록 한다: '나는 안다, 하지만 나는 모른다'.

신재돈에게 앎과 알지 못함의 자각은 분단된 한국에서 살아온 그의 삶의 경험을 통해 더욱 심화되었을 것이다. 한국에서의 일상적 삶에 기반하여 그는 동일한 나라가 전혀 다른 두개의 버전으로 나누어진 이분법적인 세계를 항상 인식하고 있었다. 대부분의 한국인들처럼, 신재돈의 세계관은 이 두 영토에 대한 자각을 통해 형성되었다. 하나는 그가 경험한 곳이며, 다른 하나는 상상한 곳이다. 이 두 세계는 중무장된 비무장지대를 사이에 두고 마주보며 대립하고 있다.

쟈크 라캉에 의하면, 우리 모두는 의식의 측면과 무의식의 측면으로 분열되어 있다. 전자는 접근 가능한 마음의 영역이고, 후자는 우리에게 숨겨져 있는 일련의 충동과 힘이다. 의식의 자각으로부터 사라졌다고 알고 있는 무언가의 기초 위에 있는 존재가 바로 우리라고 라캉은 말했는데, 다시 말하면 그것은 타자에 대한 우리의 이해이

며, 무의식 혹은 무의식이 출현하는 분열된 자아의 다른 측면에 대한 이해인 것이다. 그리고 무의식은 바로 그 무의식의 출현으로 인해 생겨난 빈자리를 또 다시 채우려 시도한다. 다른 말로 하자면, 우리의 심리적 완결성을 우리는 알면서 또한 동시에 알지 못한다.

신재돈은 그의 회화 작업에서, 알면서도 동시에 알지 못함이 무엇을 의미하는가 하는 것을 인간의 소외와 고통 그리고 고립과 같은 주제를 통해 탐구한다. 이러한 작품들은 사진 자료들을 통해 만들어 졌으나, 그것들은 오직 회화로서만 현실화될 수 있었을 것으로 보인다. 형상을 오염시키고 왜곡하는 '흔적 만들기(mark making)'로써의 그의 회화는 덧없고 예측 불가한 진실을 함축하고 있다. 그의 회화에 등장하는 인물들은 사진적 재현의 한계를 넘어 형성된 그 무엇으로 등장한다. 그것들은 무의식적 타자의 느낌을 구현하고 있고 황폐함이나 상실감을 함축하고 있다. 이러한 그의 작업들은 우리가 의식 속에서 붙잡고 있는, 의식과 분리되거나 평행적인 영역의 무의식적 타자를 끊임없이 자각하도록 부추긴다.

이 회화의 표면들은, 우연히 혹은 의도적으로 만들어지고 있는데, 고통스럽고 한시적이며 덧없는 세상을 암시하고 있다. "이 세상은 매우 의심스럽다. 일상의 미디어로부터 취한 이러한 '불안정한' 이미지들과 함께 작업하는 것이 세상을 이해하는 하나의 형식으로서 나의 예술적 운명이며, 이 이해는 오직 은유를 통해 가능할 것 같다."고 그는 말한다. 신재돈의 작업 속에 나타나는 형상들은 우리를 어떤 특정한 장소로 끌어 들이는데, 관람자는 그 장소가 작가가 상상으로 만든 것인지, 과거의 기억에서 나왔는지, 혹은 이 둘의 결합인지 판단하기 불가능하다.

결과적으로 그의 작업들은 세상의 재현보다는 세상에 대한 해석에 더 초점이 맞추어 져 있다. 그리고 이것들은 암호나 잠재의식의 코드로 형성되어 있으며, 우리가 알 수 있는 세계 밖의 결코 붙잡을 수 없는 또 하나의 다른 세계를 환기시키고 있다.

> "나는 어린시절에, 소설은 꼭 그 작가의 마음 속에 갇혀 있는 것이 아니라 그 마음 이면의 먼 곳에 있는 미지의 영역으로 확장된다는 것을 알았다."[1]

(2012)

---

1 제럴드 머레인, 〈보리밭〉, Artamon NSW: Giramondo Publishing, 2009. p68

# Freedom From
# The Self-Censorship

Shin, Jaedon

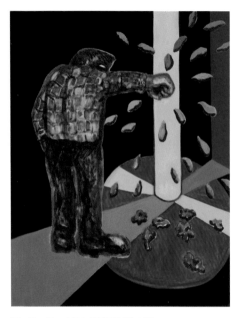

Man Punching A Pole 전봇대를 치는 남자
oil on linen  145.5×112.1cm  2018

While I am generally quite concerned by issues within society, my observational paintings of Melbourne do not contain any specific message related to these preoccupations. Rather, they are a response to my daily life and surroundings. Earlier I had made attempts at pictorial statement about issues pertaining to refugee and Australia's indigenous peoples, but I felt such paintings were awkward as they did not stem from my own experience.

In relation to my practice I continue to ask the question:

Can the tragedy of 'the other' observed in the media landscape be appropriated for my own story? Can I, as someone who has moved from another country and culture, who can sometimes be seen as 'the other' and has experienced the alienation that results in this, in turn alienate others?

I cannot claim to have answers to that question yet in my depictions of Melbourne there is a capturing of daily life that I observe directly; people in cafes, restaurants, swimming pools and at house auctions. This is a more authentic response of mine and these subjects give me a range of psychological expression to explore parts of my own being as I continue to live between Melbourne and Seoul, Korea.

Another line of investigation in my art is the exploration of memories of the historical and social landscape of Korea. The geo-politiics of the Korean Peninsula divided into South and North, the complexity of political, social and economic events cast a long shadow over my works. In contrast to my work about Melbourne, social narratives in Korea in relation to my personal experience are a fertile source of imagery. This subject matter has broader scope than what I paint about Melbourne, yet ironically it is in Melbourne I feel the most freedom to explore ideas about the Korean narrative. This is due I believe to self-censorship as a result of living in a divided country over a long period of time; also through nearly three decades of military dictatorship, even though we have the freedom to say what we like in Korea today, this experience has left an indelible imprint on me, which is bypassed when living in Melbourne.

Korea is really a nation of ideology and philosophy. When grand narratives such as Socialism and Nationalism storm through the body of a society as they do in Korea, individuals become powerless victims sometimes. Ordinary people cannot notice what is going on in the process of history, the figures in my paintings such as soldiers have been thrust into their roles as tools of power.

Even those who have power are anxious and have no idea of the direction history is taking them, the folly is present in my paintings which I represent in a subtle and humorous manner. The artist as an individual too has been choked under collectivist society in Korea in which one faction condemns the other through modes of thinking that rely on false dichotomies. The freedom of individuals is often oppressed by political interests that forcibly mobilise people under ideological banners claiming to represent justice.

Therefore the Korean narrative forms the most crucial part of my art practice as it represents the many facets of experience from a majority of my adult life. After crossing half the Earth I can look back at the country I left without bias, self-censorship or societal pressures and bring my subjects to fruition. Being based in Melbourne has afforded me this perspective.

(2019)

# 자기 검열로부터의 자유

신재돈

나는 대체로 사회적 이슈에 대해 관심이 많은 편이다. 그러나 멜버른을 관찰하며 그린 내 작업들은 이러한 취향과 관련한 특정한 발언들을 담고 있지 않다. 그 그림들은 일상 생활과 주변 환경에 대한 나의 응답일 뿐이다. 그 이전에 난민과 호주 원주민에 관한 문제를 그림으로 표현하려고 시도한 적이 있었는데, 그런 그림들이 내 경험에서 비롯된 것이 아니라 어색함을 느꼈다.

내 작업과 관련하여, 나는 항상 다음과 같은 질문을 한다:

미디어에서 관찰되는 '타자'의 비극이 내 이야기가 될 수 있을까? 다른 나라, 다른 문화에서 이주한 사람으로서, 때로는 내 자신이 '타자'로 비춰질 수 있고, 또 그로 인한 소외를 경험한 내가, 역으로 다시 타인들을 소외시킬 수 있을까?

내 작업이 그 질문에 답한다고 할 수는 없다. 하지만 멜버른에 대한 나의 묘사에는 내가 직접 관찰하는 카페, 레스토랑, 수영장 및 주택 경매에 있는 사람들 등, 일상 생활의 장면들이 담겨 있다. 이것이 나의 더 진정성 있는 반응이다. 이러한 주제들은 내 자신의 정체성을 찾기 위한 일련

의 심리표현을 가능케 하는데, 내가 멜버른과 한국 서울을 오가며 살기 때문이기도 하다.

내 예술 작업의 또 다른 갈래는 한국의 역사적, 사회적 풍경에 대한 기억을 탐구하는 것이다. 남과 북으로 분단된 한반도의 지정학적, 정치·사회·경제적 사건들의 복잡성은 내 작업에 긴 그림자를 드리우고 있다. 멜버른에 대한 작업과 대조적으로, 나의 개인적인 경험과 관련된 한국의 사회적 담론들은 풍부한 이미지의 원천이다. 이 주제는 멜버른에 대해 그리는 것보다 훨씬 넓은 영역이다. 그럼에도 한국 서사에 대한 아이디어를 탐구하는 것이 가장 자유롭다고 느끼는 곳은 의외로 한국이 아니라 멜버른이다. 그 이유는 '자기검열' 때문이라고 믿고 있는데, 이는 분단된 국가에서 오랜 기간 살아온 결과 형성된 것이다. 거의 30여년에 걸친 군사독재 경험은 내게 지워지지 않는 각인을 남겼다. 오늘날의 한국에서 말하고 싶은 것을 말할 자유가 있음에도 불구하고, 나는 멜버른에 있을 때 비로소 자기검열에서 벗어날 수 있었다.

한국은 진정 이념과 철학의 나라이다. 한국에서 그랬던 것처럼 사회주의. 민족주의 등의 거대 담론이 사회 전체를 휩쓸면, 개인은 무력한 희생자가 된다. 평범한 사람들은 역사의 과정에서 무슨 일이 일어나고 있는지 알아차리지 못한다. 내 그림 속에 등장하는 군인들과 같은 인물들은 권력의 도구로서의 역할을 톡톡히 하고 있다. 심지어 권력을 가진 자도 불안해하며 역사가 그들을 어떻게 끌고 가는지 전혀 알지 못하기도 한다. 나는 그 어리석음을 은근하고 유머러스한 방법으로 작품 속에 표현하고자 한다. 한 분파가 다른 분파를 규탄하는 그릇된 이분법적 사고방식을 지닌 한국의 집단주의 사회에서, 한 개인으로서의 작가 역시 숨이 막힌다. 정의를 대변한다고 주장하는 이념적 깃발 아래 사람들을 강제로 동원하는 정치적 이해관계에 의해 개인의 자유는 억압받는 경우가 많다.

한국 서사는 내 성년 삶의 대부분을 차지하는 체험을 나타내기에, 그것은 나의 작업에서 가장 중요한 부분을 형성한다. 지구의 반을 건너와서 나는 비로소 편견이나 자기 검열, 그리고 사회적 압력 없이 내가 떠나 온 나라를 뒤돌아 볼 수 있었다. 그리고 나의 주제들을 작품화 할 수 있었다. 멜버른에 이주해 이곳에 근거지를 둔 나의 삶이 내게 이런 시야와 관점을 가능케 한 것이다.

(2019)

# PROFILE